Fotografía móvil todos los días

Cómo tomar fotos frescas usando la cámara del teléfono

Michaela Willlove

Fotografía Móvil Todos Los Días
Copyright © 2019 por Michaela Willlove.

Todos los derechos reservados. Impreso en los Estados Unidos de América. Ninguna parte de este libro puede ser reproducida en cualquier forma sin el permiso escrito, excepto en el caso de citas breves en artículos de revistas.

Este libro es un trabajo de ficcion. Los nombres, personajes, empresas, organizaciones, lugares, eventos e incidentes son producto de la imaginación del autor o se utilizan de manera ficticia. Cualquier parecido con personas reales, vivas o muertas, eventos o lugares es pura coincidencia.

Komodo Press
Woodside Ave.
Londres, Reino Unido

Libro y Diseño de portada por el diseñador
ISBN: 9781094877426

Primera edición: abril de 2019

10 9 8 7 6 5 4 3 2 1

CONTENIDO

FOTOGRAFÍA MÓVIL TODOS LOS DÍAS I

CONTENIDO ..	III
¿POR QUÉ NECESITA ESTAR DISPARANDO CON SU TELÉFONO	2
MI EXPERIENCIA CON LA FOTOGRAFÍA SMARTPHONE ..	5
LA ELECCIÓN DE UN TELÉFONO ...	9
LEER COMENTARIOS ...	13
IPHONES VS TELÉFONOS ANDROID ...	14
LO QUE PRIORIZAMOS ...	15
ACCESORIOS PARA LA FOTOGRAFÍA MÓVIL ..	17
EMPEZANDO ..	21
LA ELECCIÓN DE UNA CÁMARA DE APLICACIONES ..	21
CONSEJOS DE FOTOGRAFÍA DE TELÉFONOS INTELIGENTES	24
PRESENTACIÓN DE LA CÁMARA ...	25
CLAVAR SU COMPOSICIÓN ...	26
UTILICE LAS LIMITACIONES PARA LOS EFECTOS ESTILÍSTICOS	41
QUÉ FOTOGRAFÍA: ALGUNAS IDEAS ...	44
LA EDICIÓN EN UN SMARTPHONE ..	66

FOTOGRAFÍA MÓVIL TODOS LOS DIAS

 EDITAR EN EL TELÉFONO .. 67

 EDITAR EN SU ORDENADOR .. 72

COMPARTIR LAS IMÁGENES .. **75**

 # 1 SE CONECTA A LA WEB ... 76

 # 2 CONOZCA SU PLAN DE TELÉFONO ... 77

 # 3 SITIOS PARA COMPARTIR SU TRABAJO .. 78

 Instagram ... *79*

 FLICKR .. *84*

 TUMBLR, TWITTER y FACEBOOK .. *85*

 # 4 LEER LA LETRA ... 87

 # 5 DEJA ... 88

 # 6 INTERACT .. 91

 # 7 EL CUADRO MÁS GRANDE: PROS Y CONTRAS DE COMPARTIR SU TRABAJO 93

MANTENER SUS IMÁGENES SEGURAS ... **97**

IMPRESIÓN DE LAS IMÁGENES ... **100**

 MANERAS DE IMPRIMIR SUS TIROS DE TELÉFONOS INTELIGENTES 100

CONCLUSIÓN .. **104**

SOBRE EL AUTOR .. **105**

EXPRESIONES DE GRATITUD ... **106**

¿Por qué necesita estar disparando con su teléfono

FOTOGRAFÍA MÁS

A menos que seas UNA DE aquellas personas admirables que lleva su cámara favorita con ellos en todo momento, en la lista, lo más probable es que a menudo se ve grandes oportunidades fotográficas pasan por ti. (No ha llegado todavía? Empezar a tomar fotos con su teléfono regular, y en ningún momento, el mundo estará lleno de potencial fotográfico!)

Pero hoy en día, la mayoría de nosotros mantener nuestros teléfonos con nosotros todo el tiempo, lo que significa que la mayoría de nosotros tenemos una cámara con nosotros todo el tiempo también. Y debido a los

avances en el diseño de teléfonos inteligentes, que la cámara hace un trabajo bastante decente! rodajes están ahora a su alcance, en todas partes que vaya. Se puede practicar fácilmente su nave - y agregar a su registro visual - diariamente.

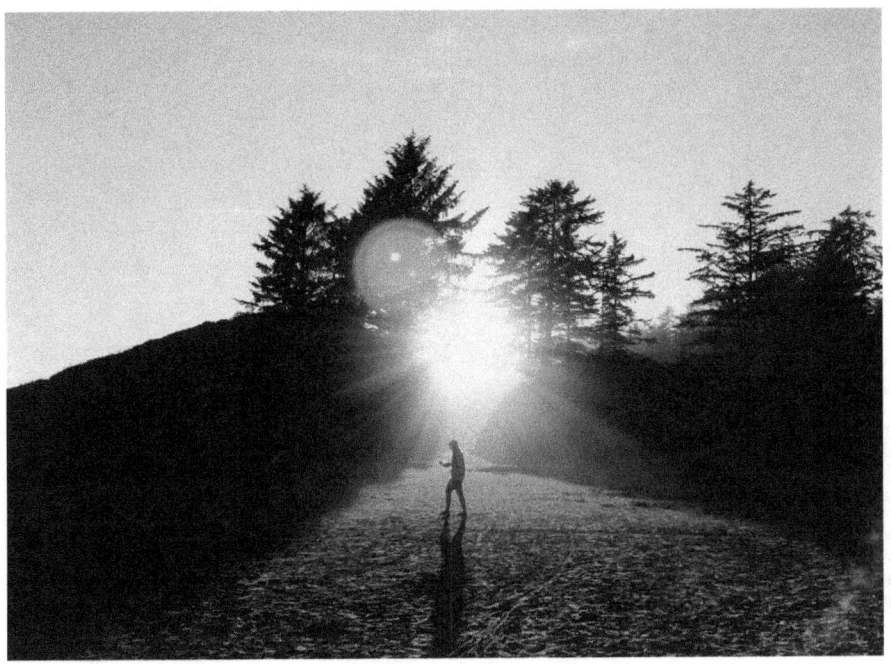

Adquirir aptitudes fundamentales

cámaras de teléfonos inteligentes son ni mucho menos tan poderosa como las réflex digitales, y hasta un cierto punto y disparar. El número de megapíxeles es baja, y carecen de los controles manuales que le permiten alcanzar la profundidad del campo y súper nítidas fotografías de sujetos en movimiento. Y las aplicaciones de edición no son nada en comparación con programas como Adobe Lightroom y Photoshop.

Así que, ¿cuál es la ventaja?

Cuando no se puede confiar en sus poderes técnicos o de edición para crear un gran disparo, usted tiene que volver a lo básico:

Composición. Es necesario pensar más acerca de la luz, los colores, las líneas, la colocación del sujeto. Se ven obligados a centrarse en esos fundamentales va a hacer cosas increíbles para su fotografía.

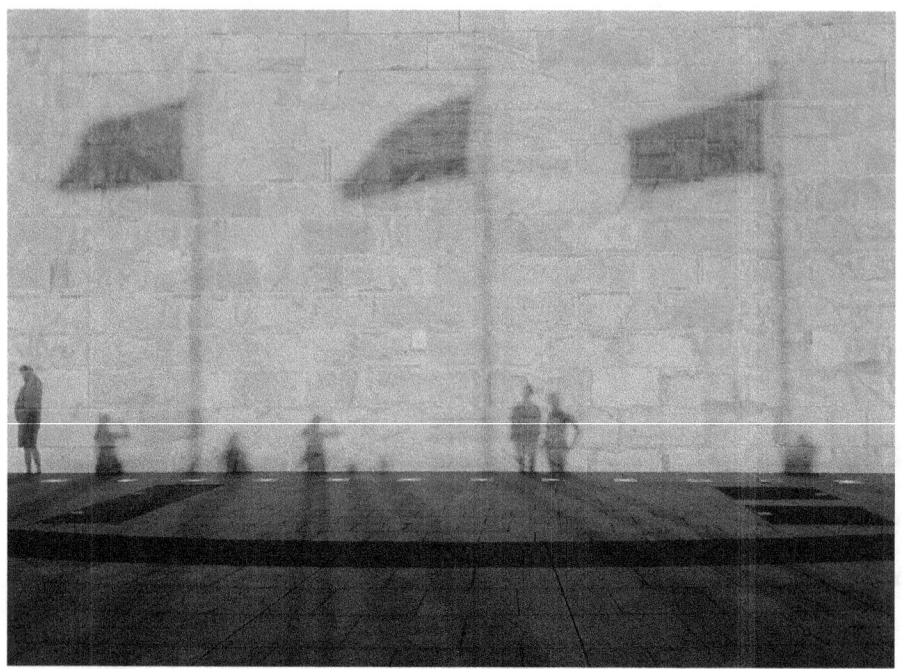

CONNECT

Si usted está tomando fotos en un teléfono inteligente, es probable que usted desee compartir en algún momento también. Enchufe en una comunidad para compartir fotos como Instagram o Flickr, y obtener listo para cosechar los beneficios: usted establecerá una conexión con amigos y otros fotógrafos, adquirir una valiosa retroalimentación, e inspirarse. Hay incluso historias de personas que ganan nuevos clientes, patrocinadores y lucrativas carreras enteras gracias a su participación en aquellas comunidades!

MICHAELA WILLLOVE

Mi experiencia con la fotografía Smartphone

En primer lugar, la introducción! Estoy Michaela. Soy un ninja a tiempo parcial aquí en Fotografía concentrado. Yo te estaré guiando a través del apasionante mundo de la fotografía móvil!

Hasta hace dos años, mi teléfono celular era sólo eso - un teléfono. Tomé menos de 20 fotos con él durante los cuatro años que poseía él!

Si quería utilizar mi cámara, que había estado haciendo regularmente durante tres años en ese momento, he usado una cámara réflex digital. Y entonces llegó el momento de actualizar. He comprado un nuevo teléfono inteligente y brillante.

El día que llegó, Lauren me desafió a compartir una foto una vez al día durante un año. Acepté y se inscribió en Instagram esa tarde. Y en el último año, las cosas para mí han cambiado.

FOTOGRAFÍA MÓVIL TODOS LOS DIAS

Me he tomado más de 8.000 fotos en mi teléfono. He capturado grandes momentos - aventuras, cumpleaños, fiestas - momentos que, como de costumbre, también se grabaron en mi reflex. Más importante aún, haya capturado a los pequeños momentos que tienden a ir sin grabar y así se olvidan con facilidad, pero que en última instancia constituyen la mayor parte de nuestras vidas: paseos en bicicleta, cenas, tardes en el patio de recreo con mi sobrino.

He compartido más de 450 fotos en Instagram y mire a miles de imágenes compartidas por otras personas.

He conectado - aunque sólo sea en un pequeño camino - con la gente que no he visto en años.

He hecho conocidos con los fotógrafos que nunca he conocido y ha inspirado (e intimidado) por su trabajo increíble.

La fotografía fue emocionante otra vez. Empecé a correr más a menudo, correr más, en busca de un gran tiro, llegando a conocer mi

ciudad mejor en el proceso. Me levanté para salidas del sol, me quedé despierto para las luces del norte. Aprendí más sobre el material técnico y experimentado con nuevos estilos. Vi más, experimenté más.

Hubo un coste, también.

He pasado horas y la edición de los subtítulos (y re-edición y re-subtítulos) fotos. He luchado pequeñas inseguridades acerca de lo que digo y compartir en línea. Pero esos costes son tan pequeña, en comparación con el registro que tengo: Las fotos de la familia, los amigos y las aventuras y las emociones y las enseñanzas correspondientes a dichas imágenes.

A veces, pienso en esas fotos y deseo que les había tomado con una cámara mejor, pero sé también que si sólo hubiera usado mi reflex, por lo que muchas de esas fotos, simplemente no existiría. Así que, hasta que llegue el día en que me atreví a bolsa en torno a múltiples dispositivos, siempre listo, soy yo y mi teléfono inteligente es. Y estoy tan emocionada de ver a dónde me lleva.

FOTOGRAFÍA MÓVIL TODOS LOS DIAS
Una nota en la fotos de esta publicación

Esencialmente todas las fotos que usted verá en esta guía fueron tomadas con andedited en mi smartphone, un desplazamiento Nexus 5. través, y obtendrá una idea de lo que puede (y, en algunos casos, no se puede) qué con un teléfono con cámara.

Cuando he usado una cámara diferente o editado un tiro en mi equipo, verá una nota que se lo diga.

La elección de un teléfono

SI está en el mercado para un nuevo teléfono inteligente, que por desgracia no podemos decirle exactamente qué comprar. Por un lado, no sabemos todo lo que hay que saber acerca de todos los teléfonos inteligentes por ahí! Pero incluso si lo hiciéramos, no podríamos decir lo que es correcto para usted, porque no le sabe tan bien como lo hace! Usted necesita pensar acerca de lo que está disponible para usted, lo que quiere de un teléfono, la cantidad que está dispuesto a pagar y así sucesivamente.

Pero no vamos a dejar totalmente a oscuras aquí. Podemos, por lo menos, contar un poco acerca de lo que debe buscar en un smartphone de un sentido fotográfico. En el cuadro a continuación, encontrará algunos de los puntos principales que usted puede tener en cuenta desde la perspectiva de la fotografía. No piense que cada teléfono tiene que ser un ganador en todos estos frentes - simplemente queremos abrir los ojos a algunas de las

características que están ahí fuera y relevante para los fotógrafos. En última instancia, le toca a usted decidir cómo dar prioridad a las cosas de abajo!

A COSAS ALGUNOS A CONSIDERAR DESDE LA PERSPECTIVA FOTOGRAFÍA

La calidad de imagen

¿Qué significan las fotos que salen de la cámara parecen? Compruebe si hay cosas como la nitidez, el contraste, la saturación y el color (balance de blancos y el tinte). Las revisiones en línea con ejemplos de fotos son una gran ayuda aquí!

megapíxeles

Si usted está buscando para compartir o imprimir las imágenes en tamaños más grandes, como una regla muy general más megapíxeles en un teléfono es mejor.

Pantalla

Tenga en cuenta cosas como el tamaño de la pantalla, la resolución y la calidad del contraste. These'll todos hacen una diferencia en lo fácil que es utilizar su cámara, especialmente en condiciones de iluminación difíciles, como baja cantidad de luz y sol directo. Ellos también influyen en la similitud de la imagen en su teléfono se ve a esa misma imagen cuando se ha publicado en línea o imprimirse.

Estabilización de imagen

En estos días, algunas cámaras de teléfonos inteligentes están equipados con estabilizador de imagen - una función que reduce las imágenes borrosas causadas por el movimiento de la cámara. Esto puede hacer una gran diferencia en la calidad de sus fotos y vídeos, especialmente en condiciones de poca luz!

Calidad de video

Casi todos los teléfonos con cámara puede grabar vídeos de alta definición (1080p). Sin embargo, algunos teléfonos con cámara compatibles con la filmación en mayores velocidades de fotogramas (para vídeo a cámara lenta). Y unas pocas cámaras de teléfonos inteligentes de vanguardia pueden disparar a una resolución de ultra alta definición (4K).

Popularidad

Como regla general, si elige un teléfono más populares usted tendrá más opciones cuando se trata de aplicaciones y accesorios, y que tendrá un tiempo más fácil localizar las piezas de recambio (como cables USB y cargadores).

Los sistemas operativos y la compatibilidad del dispositivo

Si está acostumbrado a trabajar con un sistema operativo en particular o desea que su teléfono sea compatible con otros dispositivos, es posible que desee elegir un teléfono de la misma marca.

Espacio de almacenamiento

FOTOGRAFÍA MÓVIL TODOS LOS DIAS

Si planeas tomar muchas fotos (y/o usar muchas aplicaciones), puedes optar por un teléfono con mucho espacio de almacenamiento. Nuestros teléfonos actuales tienen 32 GB de espacio, y no querríamos menos.

Duración de la batería

Su duración de la batería dependerá de muchas cosas (como la cantidad que usa su teléfono y qué aplicaciones se ejecuta en segundo plano), pero vale la pena tener una idea de lo que la vida máxima de la batería es.

Otras características de la cámara

¿Le interesa tener modo de ráfaga, control de exposición, capacidades de panorama, etc.? Si es así, investiga y averigua si el teléfono que estás mirando viene con esas características (o con una aplicación relevante).

Precio

Como regla general, cuanto mejor sea la cámara, más caro será el teléfono. Si usted es serio acerca de la fotografía de teléfonos inteligentes, puede valer la pena pagar la prima. Pero no pierda de vista el hecho de que los teléfonos inteligentes siguen sin igualar la calidad de las DSLR o incluso de las funciones avanzadas de apuntar y disparar (las fotos que puede compartir en plataformas como Instagram y Flickr).

MICHAELA WILLLOVE

GUÍA DE TOM

Aquí encontrará un ranking de las mejores cámaras de smartphones de 2015, a elección del sitio web de tecnología, Guía de Tom. Cada selección viene con una revisión completa, para que pueda obtener una buena idea de lo que hace que cada cámara se destacan.

CONSEJOS PARA UNA MEJOR SMARTPHONE

antes de que encaja a presión su tiro, hacer una revisión rápida de las cuatro esquinas de su marco. ¿Hay algo que no va a distraer de su objeto (como un toque de color o una línea)? Si es así, considere la posibilidad de recomponer a eliminar las distracciones.**Revisar sus esquinas:**Cuando el sujeto se pulsa encima de la derecha contra el borde de su marco, que

leer Comentarios

Si no está de cámara inteligente (o conocedores de teléfono), el registro con alguien que es! No conozco a nadie? Sin preocupaciones. El Internet está lleno de críticas por personas que conocen sus microchips de sus megabites. Aquí hay un par de sitios de revisión se recomienda el registro de salida antes de comprar.

FOTOGRAFÍA MÓVIL TODOS LOS DIAS
iPhones vs teléfonos Android

Una tonelada virtual se ha escrito sobre los méritos de los iPhone y los teléfonos Android (como una búsqueda rápida en internet puede atestiguar!), Por lo que vamos a intentar ser breve.

Hay dos tipos principales de los teléfonos inteligentes que dominan el mercado: iPhones y teléfonos Android. iPhones están hechos exclusivamente por Apple, y ejecutar el sistema operativo iOS. Por el contrario, los teléfonos Android pueden ser hechas por un montón de diferentes empresas (Samsung, LG, etc.). El nombre proviene de su lugar el sistema operativo esos teléfonos funcionan - el sistema Android desarrollado por Google.

Si no está seguro de si para obtener un iPhone o un teléfono Android, aquí hay algunas cosas a considerar:

ACCESORIOS, aplicaciones y compatibilidad

Históricamente, iPhones han sido la elección popular entre los usuarios de teléfonos inteligentes (o al menos los usuarios que están dispuestos a invertir en equipo caro) y lo que las empresas han estado ansiosos por desarrollar aplicaciones y accesorios que son compatibles con iPhone. En el frente de los accesorios, esto es ayudado por el hecho de que hay relativamente pocos modelos de iPhone están utilizando en un momento dado. Los fabricantes pueden saben que si hacen un accesorio iPhone, que será compatible con un gran número de teléfonos.

Ahora que contrastar con los teléfonos Android. A pesar de que ocupan una mayor proporción del mercado que lo hacían antes, hay muchos más tipos de modelos por ahí - y por lo menos incentivos para

hacer accesorios. En el frente de aplicaciones, las cosas se están estabilizando un poco, aunque los usuarios de iPhone todavía parecen tener un poco de ventaja (los usuarios de iPhone disfrutan de las subidas de mayor calidad a Instagram, por ejemplo).

Por último, algunos equipos de tecnología sólo es compatible con ciertos teléfonos. Cualquier persona que quiera un reloj de Apple, por ejemplo, necesitará un iPhone 5 (o un modelo más nuevo).

calidad de la cámara

iPhones se considera en general que tienen las mejores cámaras, y Apple está empujando siempre para mejorar la cámara entre los modelos. teléfonos Android tienden a quedarse atrás un poco, aunque la última ronda de teléfonos Android - especialmente teléfonos desarrollados por Google - están afilando en.

PRECIO

Si usted quiere un nuevo, desbloqueado iPhone 6 con una buena cantidad de espacio de almacenamiento, que le costará más de US $ 700. teléfonos Android equivalentes son considerablemente menos costoso.

Lo que priorizamos

Nosotros, personalmente, buscamos un teléfono inteligente que tiene una gran cámara y se adapte a nuestras necesidades telefónicas otros, dando prioridad a un sistema fácil de usar operativo, una gran estética, un buen precio y una garantía justa.

FOTOGRAFÍA MÓVIL TODOS LOS DIAS

Una foto sacada de la cámara de mi teléfono inteligente, tomada en luz baja.

En el frente de la cámara en concreto, queremos una aplicación de cámara que es fácil de usar (o para saber que podemos descargar una alternativa mejor) y una gran calidad de imagen. Recomendamos ver los comentarios que muestran cómo cambia la calidad de imagen en diferentes condiciones, prestando atención a cosas como el contraste, la calidad del color, la saturación y la nitidez.

Una foto sacada de la cámara de mi teléfono inteligente, tomada en luz directa del sol.

Todo esto dicho, sus prioridades pueden ser diferentes de las nuestras - es su llamada! Pero si podemos recomendar una cosa por encima de todo: probar el teléfono antes de comprar. Ver si se puede jugar con el teléfono de un amigo, o en la cabeza a una tienda para probar un modelo de prueba. Es intuitivo de usar? ¿Te gusta el aspecto de las fotos? ¿Le parece que el sistema más adecuado para el precio?

Accesorios para la fotografía móvil

Cuando se trata de accesorios, todo lo que necesita para empezar con la fotografía teléfono inteligente es un smartphone con una aplicación de cámara y un cargador.

Pero un caso y protector de pantalla debe ser comprado idealmente el mismo día que reciba su teléfono.

LO ESENCIAL - CASE y Protector de pantalla

Asegúrese de que uno se fija con una buena caja del teléfono y protector de pantalla.

Usted vas a patear si usted se rasca su teléfono caro, ya que no estaban dispuestos a pagar un poco de dinero extra para el equipo de protección!

Una rápida búsqueda en Google de su modelo más 'caso' los términos o 'protector de pantalla' le ayudará a localizar buenas opciones. Compramos la nuestra en Best Buy.

Como teléfono fotografía móvil se hace más popular, todo tipo de nuevos accesorios y aparatos pop-up.

Aquí hay unos pocos (por lo general) que no es esencial que usted puede tener en cuenta, más allá del caso run-of-the-mill y protector de pantalla.

ADJUNTO TELEOBJETIVO

Esta lente aumenta de manera x18 objetos distantes aparecen muy cerca. Se une a la lente del teléfono mediante el uso de una pinza.

También viene con un trípode que ayuda a estabilizar el teléfono para evitar las imágenes borrosas causadas por el movimiento de la cámara.

Tomé esta lente para dar una vuelta en el zoológico, y se puede ver los resultados de abajo. Usted puede conseguir este objetivo de Amazon.

MICHAELA WILLLOVE

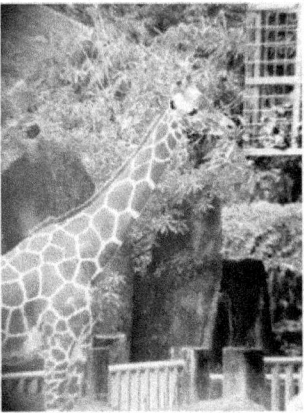

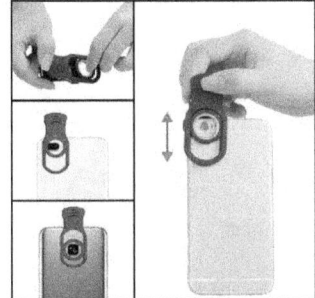

Step 1: Adjust the clip slowly, the metal ring can move along the groove, make sure the lens is centered over your phone's camera.

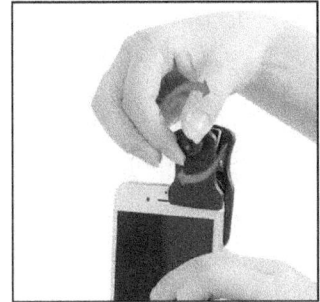

Step 2: Tighten the clip screws to stabilize the clip.

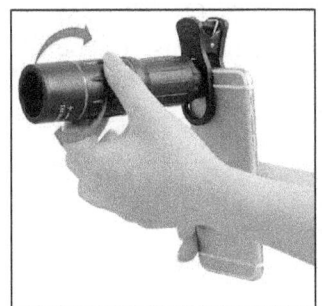

Step 3: Attach the lens onto your mobile phone with the lens over your phone's camera.

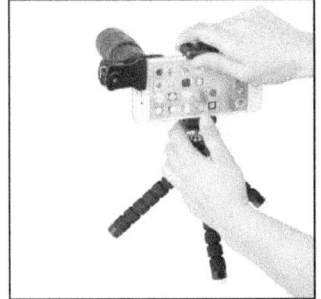

Step 4: Now you are ready to take pictures.

Arriba: Zoo consecuencia de fotos con teleobjetivo y los pasos para fijar la lente telefoto

BATERÍA PORTÁTIL

Un paquete de batería portátil le permite recargar su teléfono desde una batería. Es un gran extra para los campistas, excursionistas, viajeros y cualquier persona cuyo teléfono antes de que se agote su deseo de tomar fotos hace!

FUNDA A PRUEBA DE AGUA

Un caso totalmente impermeable le permitirá sumergir el teléfono en agua durante un periodo de tiempo - usted será capaz de instantáneas sin problemas bajo la lluvia, la nieve o incluso en una piscina o en el mar! Algunos de estos casos de alta resistencia son tan gruesas que pueden reducir la capacidad de respuesta de la pantalla táctil, por lo que leer los comentarios antes de comprar.

LENTES

En estos días, usted puede encontrar toda una serie de objetivos diseñados específicamente para fotografía de teléfonos inteligentes, incluyendo gran angular y macro. No los hemos probado nosotros mismos, pero abundan los comentarios!

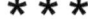

Empezando

Muy bien, así que te has GOTun smartphone de lujo - ¡felicidades! Probablemente usted está ansioso por empezar a tomar fotos impresionantes, pero lo primero es lo primero: Vamos a asegurarnos de que tienes la mejor aplicación de la cámara para el trabajo.

La elección de una cámara de aplicaciones

Cuando usted compra un teléfono inteligente, lo más probable es que vienen pre-programado con una aplicación de cámara por defecto. En algunos casos, esta aplicación va a ser exactamente lo que necesita! Y en algunos casos ... bueno, digamos que se puede hacer mejor.

Para evaluar la calidad de la aplicación de la cámara, primero

asegúrese de que tiene todas sus características habilitadas (en algunos casos, la configuración por defecto puede ser para las características adicionales para estar apagados). Una vez que su aplicación de la cámara está totalmente habilitado, probarlo para ver lo que le permite hacer. Si te gusta la funcionalidad, impresionante! Si no, puede que desee probar una alternativa de su tienda de aplicaciones.

No está seguro de lo que debe estar buscando? Aquí hay algunas cosas que creemos que una aplicación de cámara debe permitir hacer:

Hay algunas cámaras aplicaciones por ahí ahora que le permiten obtener un mayor control sobre el aspecto de las imágenes. Por ejemplo,

APLICACIONES DE LA CÁMARA - CARACTERÍSTICAS DE BASE PARA VER

- **Añadir las líneas de división a su marco:** Esto hace que sea más fácil de conseguir sus temas centrados, su nivel de horizontes, etc.
- **Activar o desactivar el flash**
- **Establecer un temporizador**
- **Ajuste su nivel de exposición con facilidad**
- **Bloquear el nivel de punto focal y la exposición:** Una vez que haya bloqueado el enfoque o la exposición, debe ser capaz de recomponer su tiro sin el punto o nivel de exposición cambiante focal
- **lanzamiento video**

algunos le permiten ajustar los parámetros de forma manual, rodar en alto rango dinámico, e incluso disparar en formato .tiff o .dng para minimizar la compresión de imágenes. Definitivamente, usted puede llegar a funcionar muy bien sin este nivel de control, pero no dude en experimentar con estas aplicaciones más avanzadas de la cámara si eso suena como el tipo de cosas!

Y tenga en cuenta también que algunos editar y compartir aplicaciones (como Instagram) Incluyen una función de cámara también. Hay un montón de opciones por ahí!

FOTOGRAFÍA MÓVIL TODOS LOS DIAS

Consejos de fotografía de teléfonos inteligentes

Cuando se trata de nuestra SMARTPHONE fotografía, nuestra filosofía general es ver las limitaciones de la cámara como sus ventajas.

Esto es lo que quiero decir.

Los teléfonos con cámara no son tan potentes réflex digitales. Ni siquiera están tan poderoso como un cierto punto y disparar por ahí. En su mayor parte, carecen de los controles manuales o el hardware que necesita decir, crean una profundidad superficial de campo en sueños, se vacunen nítido de una persona en movimiento, o producen un tiro con poca luz que no está salpicada de ruido.

Aquí están las buenas noticias: Cuando usted está limitado técnicamente, usted tiene que empujar a sí mismo en otras maneras de hacer una obra tiro. Y, como pronto veremos, en empujarse para conseguir grandes disparos desde su teléfono con cámara, podrás ser el desarrollo de habilidades fundamentales - algunos de los elementos básicos de una gran fotografía!

Así que vamos a bucear en él, y aprender cómo tomar tiros convincentes con su cámara del smartphone. Una vez que tenemos los fundamentos abajo, vamos a conectar para arriba con algunas ideas de qué fotografiar, para ayudarle a bucear a la derecha en la fotografía smartphone.

Presentación de la cámara

Lo primero es lo primero: conocer a su cámara. Probar sus diferentes modos (panorama, vídeo, etc.) en diferentes condiciones - como la poca luz, la luz solar directa, y cuando el sujeto está en movimiento - para ver lo que los diferentes modos y sobresalen en donde caen un poco corto.

Por ejemplo, mi teléfono tiene tanto un modo estándar, en el que puedo ajustar manualmente mi exposición, y una_el modo de alto rango dinámico (HDR)_, Que produce un solo disparo de varias imágenes tomadas con diferentes exposiciones.

Mi defecto es disparar en HDR, pues el balón resultante se parece más fiel a la vida en su gradación de la luz a los tonos oscuros y su color (contrario a la intuición, pero no estamos!). Me cambio al modo estándar cada vez que necesito para aumentar o disminuir la seriedad de la exposición, o en condiciones de poca luz (donde el modo HDR lucha para enfocarse). Mi cámara también tiene una función de toma de lente que me

permite simular una profundidad de campo, pero es un poco torpe, así que no lo uso mucho.

Conocer cómo funcionan los diferentes modos de la cámara le ayudará a tener más control sobre el aspecto final de sus golpes. Sólo se necesita un poco de práctica!

Y no olvide que puede descargar aplicaciones de la cámara 3er partido que le puede dar una funcionalidad adicional.

Clavar Su Composición

Pasar un poco de tiempo en Instagram, y descubrirá que los fotógrafos con gran seguimiento tienen algo en común, ya sea que fotografían la moda, las familias, la vida silvestre o cascadas. Esa característica común: un gran estilo de composición.

¿Cuál es la composición, lo preguntas? En esencia, cuando se redacta un tiro, que está eligiendo la forma de organizar los elementos visuales en su marco - elementos como líneas, formas, colores y luz. La disposición resultante es su composición.

MICHAELA WILLLOVE

> *"Composición es la colocación o disposición de elementos visuales o ingredientes en una obra de arte, a diferencia de la materia de una obra." - Wikipedia.*

Sus composición impactos no sólo el aspecto de la imagen - como por ejemplo si se siente estática o dinámica -, sino también cómo su espectador piensa y siente sobre él. Una foto de un varios peatones que cruzan una calle puede no captar su atención, pero un tiro de una sola peatones podrían transmitir una gama de sentimientos o ideas, de la soledad a la aventura.

Con la fotografía de teléfonos inteligentes, la composición es clave porque, en su mayor parte, todo en su marco estará en foco. No se puede ajustar su apertura para desenfocar a cabo todos los detalles del fondo, por lo que tiene que trabajar un poco más duro para asegurarse de que los elementos en su marco para hacer un gran tiro que comunica su mensaje.

Además, lo más probable es que si usted está enviando a Instagram, vas a estar haciendo la mayor parte de su edición con un no tan potente aplicación de edición, en lugar de Lightroom o Photoshop. Usted tiene que hacer las cosas bien en la propia cámara - su aplicación no va a salvarte de los errores más grandes!

Aquí hay algunas cosas que buscamos cuando componemos fotos con nuestros teléfonos inteligentes:

LIGERO

La luz puede tener un gran impacto en la apariencia de las imágenes. Imaginar la misma escena iluminada por la suave luz dorada del amanecer frente a la dura luz, la sombra de creación del mediodía.

La luz también puede ayudar a dirigir la atención. Tenemos la tendencia a mirar primero las cosas que son luminosos o iluminados de

manera que difiere radicalmente del resto de la escena.

La luz puede cambiar el color de su tiro, también! Por ejemplo, la luz del día tiende a ser neutro o ligeramente azul, el amanecer y el atardecer la luz tiende a ser caliente, y la luz antes del amanecer y después del atardecer es mucho más azul. Debido a que las cámaras no se ajustan a los cambios en el color de la luz, así como lo hacen nuestros ojos, estos colores pueden aparecer con mucha fuerza en sus fotos.

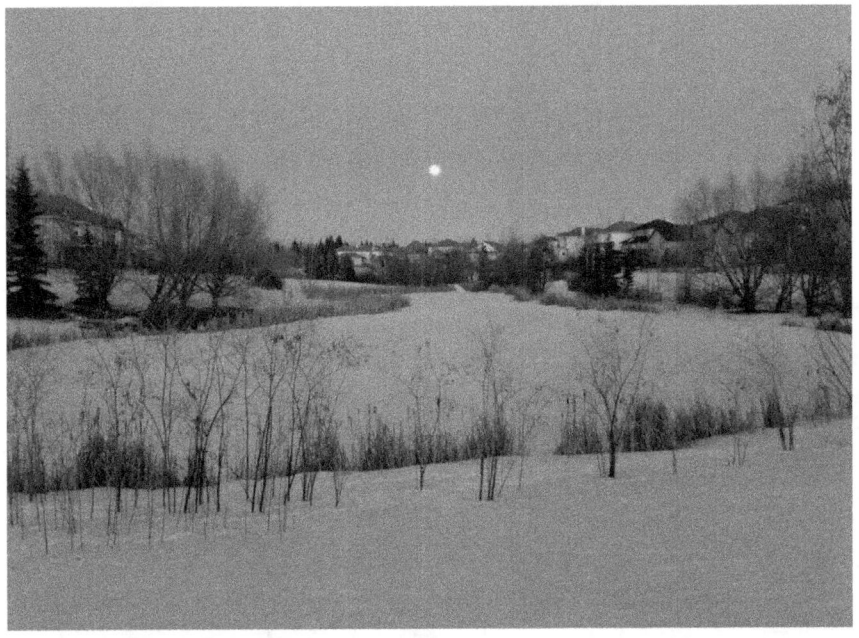

Arriba: Después de la puesta del sol, luz natural tiende a tener un tono azulado. Mis ojos sabían que la nieve era blanca, pero mi cámara del smartphone registradas como super-azul - sin edición aplica!

Mantenga los diferentes efectos de la luz en mente a medida que disparar, y buscar la luz que mejora su mensaje. Si no te gusta el efecto de una fuente de luz está teniendo sobre su imagen, cambiar hasta que - apagar una lámpara de techo y disparar sólo con la luz de la ventana, vuelve a su tiro en la puesta del sol en lugar de a medio día o cambie de

LÍNEAS

Las líneas son elementos muy poderosa! Ver, nuestros ojos el amor de una buena línea. Ya sea ondulado, recto o curvo o implícita (como una línea creada por personas sin apretar espaciados), nuestros ojos se trabar sobre la línea y siga hasta el final.

Esto es lo que eso significa para sus fotos: Si desea que su espectador a mirar al sujeto, colocarlos al final de una línea (o una serie de líneas, para aún más el poder de atención con la dirección!).

Arriba: Las líneas diagonales de la escalera son un imán para el ojo! Coloca el objeto al final de estas líneas, y su visor es seguro para verlos!

Hay todo tipo de líneas por ahí, y que hacen cosas diferentes para nuestras fotos. Las líneas horizontales y verticales tienden a sentirse

estática, líneas diagonales tienden a sentirse dinámico, y líneas onduladas o curvadas son ambos dinámico y un poco más suave. Si desea crear un sentimiento particular en un tiro, incorporar los tipos de líneas que potencian esa sensación!

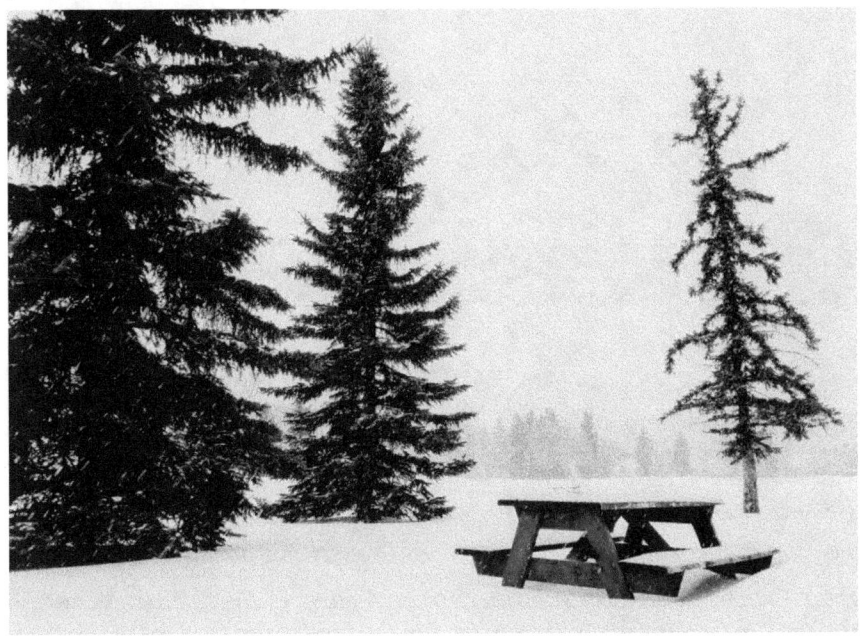

FOTOGRAFÍA MÓVIL TODOS LOS DIAS

Arriba: En la primera imagen, las líneas diagonales de la mesa de picnic árboles y administran la inyección de una sensación más dinámica. En la segunda imagen, cuando esas líneas son rectas, el tiro se siente mucho más estática.

ESPACIO

Mira las dos fotos de abajo. Qué foto hace que el sujeto destaque más? Es el que tiene todo el espacio vacío!

MICHAELA WILLLOVE

Arriba: Contra un fondo azul Stark, las ramas y las hojas del árbol realmente captar su atención. En el segundo disparo, que no es tan clara donde se supone que mirar primero.

FOTOGRAFÍA MÓVIL TODOS LOS DIAS

Cuando se rodea el sujeto con el espacio vacío - o espacio negativo, ya que los fotógrafos llaman - simplifica su marco. Hay menos cosas para distraer al sujeto, de manera que sujeta estallar realmente.

El cielo lo convierte en un gran espacio negativo, pero mira por el espacio sin distracciones en otros lugares también - en la arquitectura o incluso la naturaleza! Sólo asegúrese de que no hay elementos importantes (como explosiones de color o las líneas principales) que atraen el ojo de distancia.

Arriba: Hay un montón de elementos en juego en el tiro anterior, y no hay espacio negativo real. Si dejamos caer un sujeto allí - como una persona - todos esos elementos es probable que distraer. Pero, por sí solo, es un interesante disparo lleno de detalles!

Y, a veces, es posible que desee sin espacio negativo en absoluto! Una imagen que está llena de elementos a propósito puede ser interesante

también!

MARCOS

Como el espacio vacío, marcos pueden ayudar a poner el foco en el sujeto. Parecen gritar: ¡Hey, miren! Esta cosa aquí es tan importante que obtiene su propio marco!

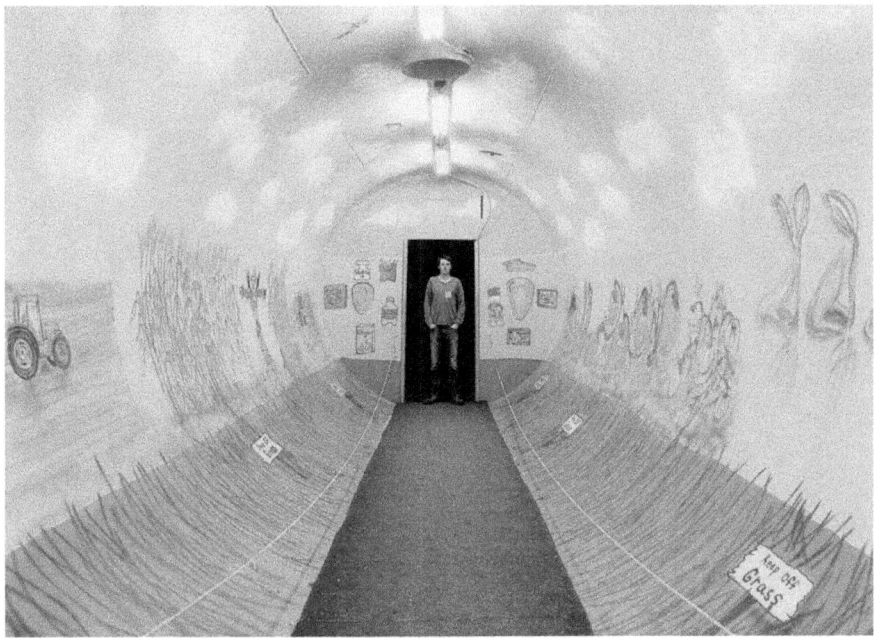

Arriba: La colocación de su tema en un marco - en este caso un literal (el marco de la puerta) - es una gran manera de llamar la atención sobre ellos!

Marcos tienen la función de bonificación de añadir interés visual fresco para su tiro. Sea creativo con sus marcos, la búsqueda de ellos en los árboles, las características arquitectónicas - incluso se puede hacer marcos con las manos!

FOTOGRAFÍA MÓVIL TODOS LOS DIAS
COLOR

El color puede jugar un papel muy importante en sus imágenes!

¡Solo piensa en ello! El color puede cambiar el estado de ánimo de la escena: una imagen llena de tonos del arco iris se sentirá muy diferente a uno con tonos apagados, y una imagen de color se sentirá diferente que la misma imagen convertida a blanco y negro.

El color también puede dirigir su atención de los espectadores: un toque de color que se diferencia del resto de los tonos de la escena se va a destacar.

Arriba: A pesar de que la textura es bastante similar a través del marco, sus ojos no pueden dejar de saltar al pop brillante de color rojo.

Así que presta mucha atención a los colores de la escena. ¿Mejoran el mensaje o conflicto con ella? ¿Es que dirigen la atención al sujeto, o distraer de ella? Si los colores no están funcionando, y que no tienen la

intención de convertir a blanco y negro, considere recomponer!

Instagram TIP: COLOR

Algunos Instagrammers toman su consideración de color de un paso más allá, prestando atención a la forma en la malla de colores a través de diferentes fotos en su galería. Encontrará personas que persiguen matices particulares, y algunos cuyas galerías parecen cambiar de color con el tiempo. Se necesita trabajo y la moderación para publicar sólo las fotos que caben dentro de un esquema de color, pero es una gran manera de empujar a sí mismo para salir y buscar un tiro!

REFLEXIONES Y SOMBRAS

Reflejos y sombras son grandes elementos con los que jugar en sus fotos!

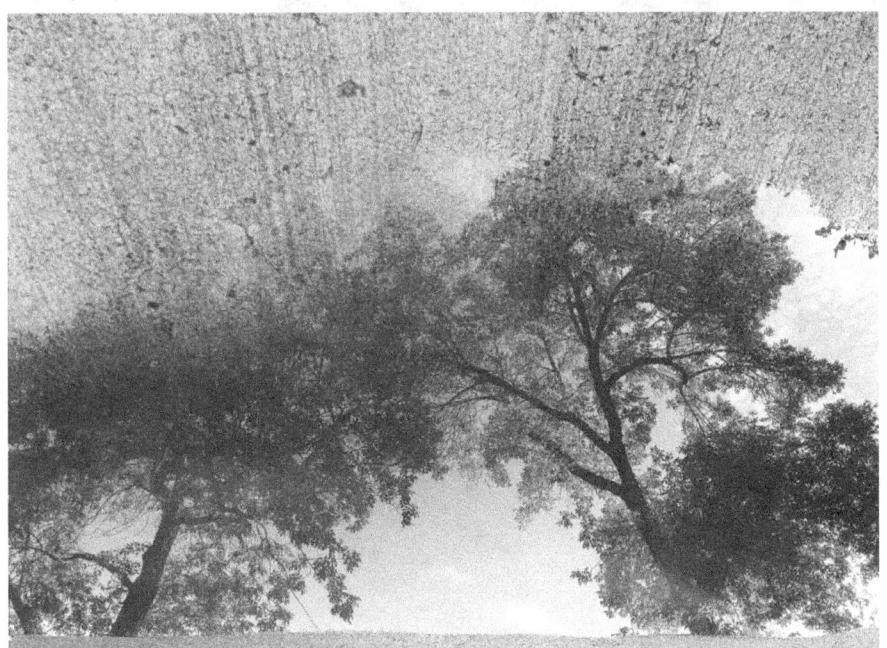

Arriba: En esta fotografía de un charco (volteado al revés), el reflejo de los árboles sirve como sujeto y permite al espectador a imaginar la escena

FOTOGRAFÍA MÓVIL TODOS LOS DIAS
que existe fuera del marco.

Una reflexión o la sombra interesante puede ser un tema en sí mismo. También se puede utilizar para sugerir que existe espacio más allá del marco, la adición de intriga a la imagen.

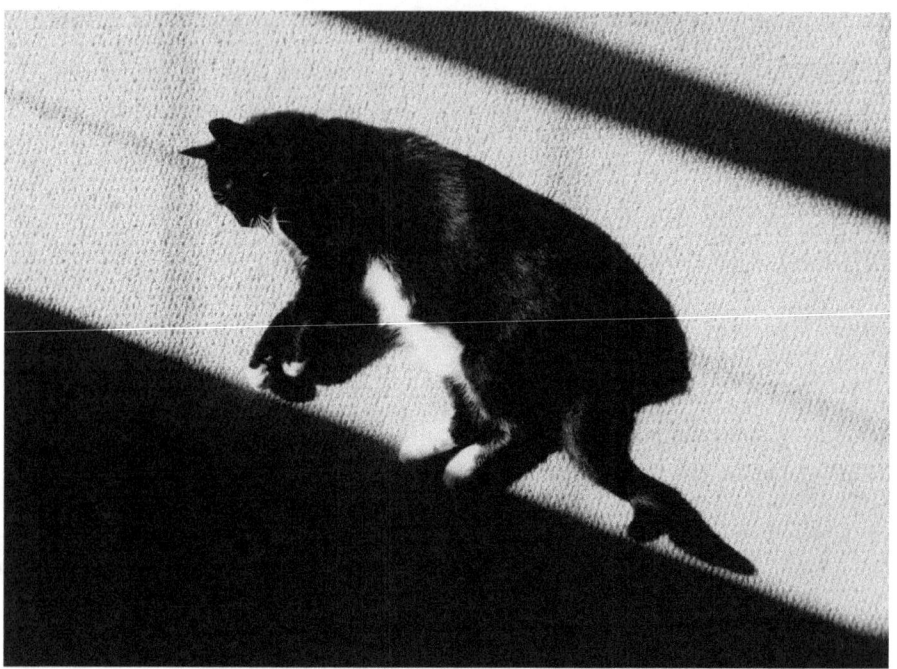

MICHAELA WILLLOVE

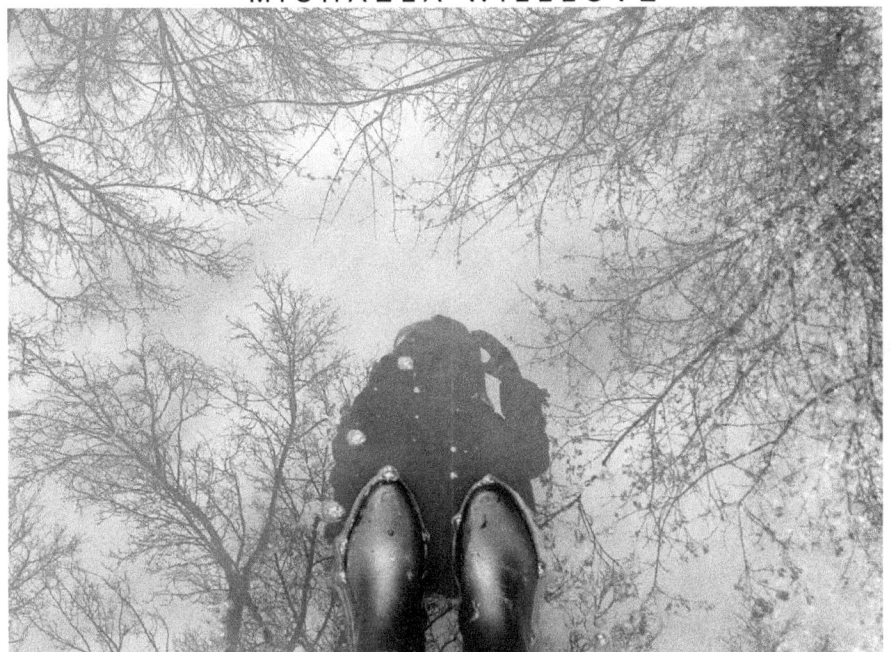

Arriba: En la primera foto, sombras fuertes crean líneas que enmarcan el gato siesta. En el segundo, mi reflexión forma parte del sujeto (junto con mis botas de goma), mientras que el reflejo de los árboles sirve como marco.

Además, reflejos y sombras pueden crear otros elementos como líneas o marcos - elementos que se pueden utilizar para dirigir la atención de los espectadores a una parte particular de su escena. ¡Darle una oportunidad!

CONSEJOS PARA UNA MEJOR SMARTPHONE
Composiciones

- Enderezarse: cuando una línea recta que debe ser - como el horizonte - se ve torcida en una foto, puede ser una distracción. Así que a menos que deliberadamente quiere una línea que sea torcida, tener un cuidado especial para obtener sus líneas rectas. Activación de las líneas de división de la cámara hace que este sea mucho más fácil!
- Obtener el sujeto fuera del centro: colocar el sujeto en el centro de su marco puede ser un poco aburrido después de un tiempo. Dar a la regla de los tercios intentarlo: imagine que su trama se divide en una cuadrícula de 3x3, y coloque el objeto a lo

composiciones (CONT ')DxOMark

puede ser un poco incómodo a la vista. Dale un poco de espacio para respirar, dejando un poco de espacio entre él y el borde del marco. (Y, por supuesto, romper con esta idea por completo si no se ajusta a su efecto deseado!)**Deja un poco de espacio en los bordes:**Este sitio le dará una revisión en profundidad de la cámara en casi todos los teléfonos inteligentes importante que hay. En particular, como el diseño intuitivo de los comentarios, que otorga una puntuación de 100 para cosas como la exposición y el contraste, el color, el enfoque automático, el ruido, la estabilización, el ruido y más - tanto para fotos y videos!

FOTOGRAFÍA MÓVIL TODOS LOS DIAS
Utilice las limitaciones para los efectos estilísticos

velocidad del obturador

A veces, el teléfono va a reducir la velocidad del obturador para dejar entrar más luz. Y eso significa, cualquier cosa que se mueva puede llegar a ser borrosa.

Así que toma ventaja de ello! A propósito crear imágenes que captura con elementos borrosas - que pueden prestar sus fotos una sensación más dinámica. En algunos casos, pueden incluso dar lugar a algunas tomas muy fresco, extracto de aspecto.

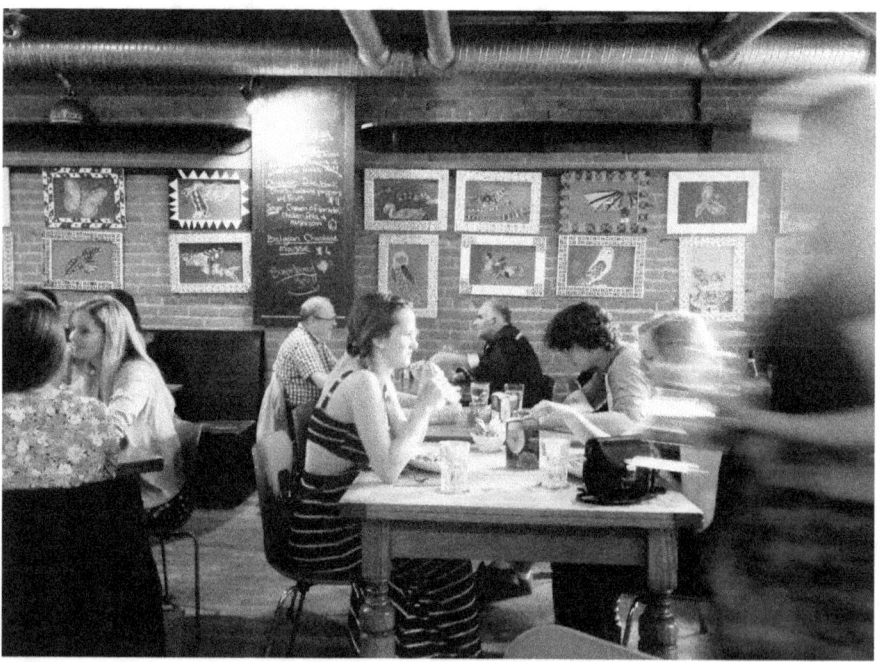

Arriba: Para combatir las condiciones de luz baja del restaurante, mi teléfono selecciona automáticamente una velocidad de obturación baja.

MICHAELA WILLLOVE

Como resultado, la camarera caminando por el tiro terminó borrosa. Y eso fue fantástico - mejor transmite la naturaleza animada del lugar!

AUTOFOCUS

Si bien hemos encontrado el enfoque automático en nuestros teléfonos a ser bastante bueno, no es perfecto - a veces, se pierde el foco por completo. ¡Usa eso! Las fotos borrosas resultantes pueden parecer un poco como pinturas impresionistas. ¡Algo estupendo!

Arriba: Para ser justo con mi teléfono, yo estaba tomando este tiro mientras estaba en una bicicleta en movimiento, y mi tema estaba moviendo demasiado. La cámara se esforzó para encontrar el foco, pero el resultado es borrosa especie de fresco!

GAMA DINÁMICA

Si estás acostumbrado a disparar con una réflex digital u otra cámara avanzada, aprenderá rápidamente que el teléfono no puede capturar el mismo rango dinámico - la gama de tonos entre el punto más claras y oscuras de la escena. ¡Pero eso esta bien! sombras más oscuras pueden añadir más misterio a la fotografía, y las altas luces quemadas pueden mirar etéreo.

Y si es absolutamente necesario para capturar más rango dinámico, intente disparar en modo HDR del teléfono (si lo tiene), o deje el teléfono en el bolsillo y volver a su cámara más avanzada.

Qué Fotografía: Algunas ideas

Incluso con las limitaciones técnicas de la cámara del smartphone, todavía

hay una gran cantidad de opciones cuando se trata de decidir qué fotografiar. Si no está seguro de por dónde empezar, aquí están algunas ideas básicas para ayudarle a obtener en el teléfono inteligente fotografía mentalidad. No se sienta como si tuviera que hacer todo (o cualquier!) De estos. Utilizarlos como punto de partida para llegar a sus propias ideas en movimiento. Muy pronto, usted encontrará su voz (teléfono inteligente foto)!

VIDA DIARIA

Una de las grandes tendencias con los servicios para compartir fotos Instagram - sobre todo - es utilizar el servicio como un diario visual o diario. Eso significa que en vez de compartir su trabajo comercial o sus fotos de las vacaciones, se utiliza la fotografía para dar a la gente una mirada a su vida cotidiana - lo que está comiendo, a dónde va, con quién está, salir con los pequeños detalles en su entorno cotidiano que llama la atención.

Incluso hay un hashtag dedicado - #widn o "Lo que estoy haciendo ahora" - que algunos Instagrammers utilizan para mostrar sus seguidores lo que están haciendo en ese momento (por lo general, a petición de otro usuario que los ha pedido que compartir!).

Puede parecer un poco tonto al principio, para fotografiar cosas tan pequeñas. Sin embargo, en nuestra experiencia, nosotros en busca de momentos de la foto-digna en la vida cotidiana hace mejores fotógrafos en el largo plazo debido<u>nos obliga a practicar viendo</u>. Además, tenemos que admitir que es muy agradable ser capaz de desplazarse a través de nuestros disparos y tener un registro visual de los momentos que de otro modo podría olvidar!

VACACIONES Y AVENTURAS

Hay un montón de razones para tomar fotos en sus próximas vacaciones o de aventura: Usted va a hacer las cosas interesantes que usted quiere recordar, se sentirá inspirado visualmente por un cambio de escenario, tendrá más tiempo para eso.

Pero es probable que, si usted es como nosotros, usted desea capturar la mayor parte de esas cosas en una de las mejores cámaras que tiene - los

FOTOGRAFÍA MÓVIL TODOS LOS DIAS

recuerdos se crean cuando estás de viaje son los especiales y quiere hacer justicia!

Por lo tanto, cuando viajamos, qué dejamos que nuestra cámara del smartphone tomar un descanso? No, no señor, no señora! Déjame decirte por qué.

El viajar es ideal para un montón de razones (se puede leer algunos de ellos aquí). Y uno de los grandes para nosotros es que nos ayuda a construir relaciones - no sólo con la gente que nos encontremos en el camino, pero repartidos por todo el mundo también con la familia, los amigos y los amigos-ser-a. Y parte de la razón por la que podemos construir esas relaciones se debe a que estamos conectados - aunque sólo sea un poco - mientras estamos fuera.

Ve, por compartir fotos de sus viajes mientras está de viaje, a mantener sus seres queridos hasta la fecha. Usted da a sus amigos la oportunidad de disfrutar de sus aventuras y le dará consejos de su propio

viaje. Y si se le cae los hashtags locales en sus tiros, le da a los locales y otros viajeros en la zona la oportunidad de participar con usted. Desplazarse por las fotos asociadas con esos hashtags, y se dará cuenta qué cosas interesantes otras personas en el área inmediata está haciendo - Guía!

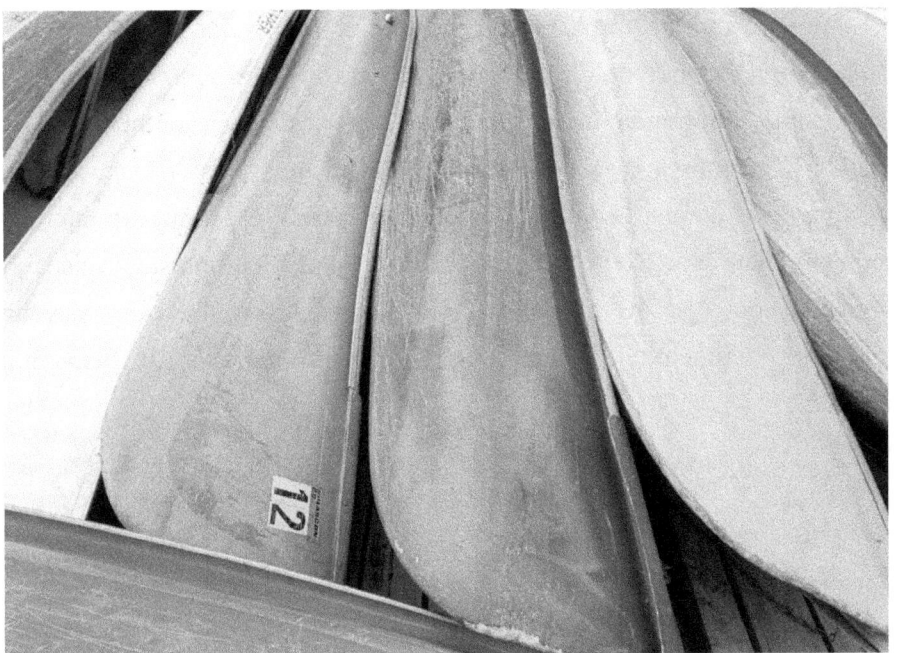

Arriba: Antes visitamos de Alberta Icefields Parkway, que habíamos visto un montón de fotos de ella en Instagram. Cuando nos encontramos con un tiro particularmente impresionante, hicimos una nota de su ubicación y los planes para revisar el lugar. La foto de las canoas de arriba fue tomada en uno de esos puntos!

Antes de que tuviéramos teléfonos inteligentes, todos tratado de mantenerse al día con los blogs mientras estábamos fuera de casa, pero luchado con él. El proceso de publicar, editar, exportadores y la publicación de nuestras imágenes comió en el tiempo, sentimos que deberíamos usar para experimentar y fotografiar nuestro entorno.

FOTOGRAFÍA MÓVIL TODOS LOS DIAS

Ahora, con los teléfonos inteligentes y servicios para compartir, podemos tomar una foto y tenerla en línea, editado, con una leyenda, en un minuto o dos. Además, tenemos todos esos beneficios adicionales de conectar en una comunidad en línea que simplemente no existe con un blog independiente.

Así que para nosotros, cuando se trata de fotografiar nuestros viajes, tomamos un enfoque doble: Rodamos con nuestra DSLR tanto como nos sea posible, ahorrando la mayor parte de la edición y compartir para cuando lleguemos a casa. Pero cuando nos encontramos con una escena que queremos compartir inmediatamente, disparamos con nuestro teléfono también. (Lauren y Rob tienen una réflex digital y de apuntar y disparar equipado conCerca de un campo de comunicación, Para que puedan compartir fácilmente los tiros de esas cámaras a través de Instagram también.)

Arriba: Al volar a una altitud donde tuvieron que ser escondido grandes

de la electrónica, que era capaz de coger este tiro con mi teléfono inteligente.

Y para los momentos en que no podemos tirar de nuestro equipo más caro a cabo - como cuando está en riesgo de sufrir daño o la situación prohíbe cámaras adecuadas - que usamos nuestros teléfonos exclusivamente y nos alegramos por ello! Un ejemplo rápido: Digamos que usted está interesado en romperse algunas tomas bajo el agua en su próximo viaje, pero no puede soportar la idea de pagar por una unidad de vivienda bajo el agua para su DSLR - un estuche estanco al agua mucho más asequible para el teléfono inteligente puede hacer que sea posible!

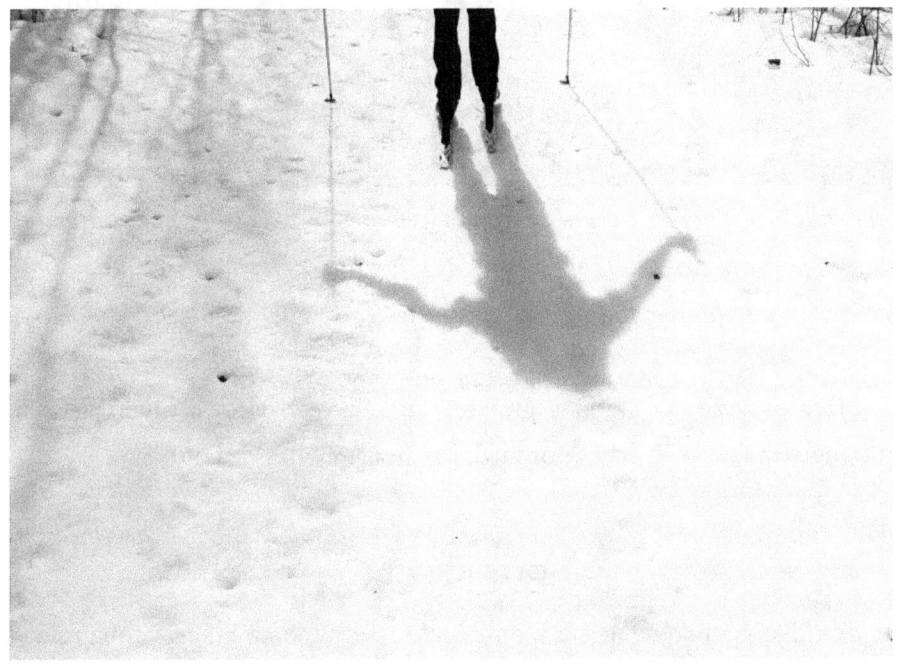

Arriba: Hace poco fui esquí de fondo por primera vez en mucho tiempo. Mi pareja esquí predijo (correctamente) que nos gustaría hacer un montón de caer, y por lo que salió de mi DSLR en casa y se pegó a la cámara de mi teléfono.

Hemos grabado algunos grandes lugares que de otro modo habrían sido registradas, si no fuera por nuestros smartphones de confianza!

EVENTOS

Hoy en día, cuando se asiste a un evento que hay una buena probabilidad de que va a tener su propio hashtag. Aquí está la idea: Si comparte nada en las redes sociales sobre el evento - un tweet de Twitter, un mensaje de Facebook, una foto de Instagram - se puede etiquetar con el hashtag encargo, para que otros asistentes de medios de comunicación que utilizan sociales pueden obtener su opinión sobre el evento. Es una forma divertida

de conectar con otras personas que están en cosas similares como usted, y para obtener más ojos en su trabajo!

Mientras que usted puede compartir e imágenes hashtag del evento que tomó con su cámara réflex digital, la tendencia general con hashtags específicos del evento es para publicar tomas telefónicas. Y en los casos en que no desea ser cargar con una cámara pesada (y más valioso) en torno a - decir en un festival de música ruidosa - la cámara del teléfono puede ser perfecto para el trabajo.

FOTOGRAFÍA MÓVIL TODOS LOS DIAS

Los dos tiros en esta sección se tomaron en el Festival de Música Folk de Edmonton 2014 usando mi cámara del smartphone. Al rodar únicamente con mi teléfono en el transcurso de la fiesta de fin de semana, he sacrificado la calidad de imagen (sobre todo en el tiro de la noche), pero yo salvé de tener que cargar con y preocuparse por mi reflex.

Esté atento a los hashtags específicos del evento apareciendo en las bodas, festivales de música, recaudación de fondos, talleres y fiestas antiguas, incluso sin formato. Y si usted es anfitrión de un evento de su cuenta y esperar a sus asistentes para que sean los tipos de medios sociales, conectarlos con un hashtag único que pueden utilizar cuando comparten fotos de las fiestas!

PERSONAS Y ANIMALES

Si eres un fotógrafo profesional o un aficionado ávido, lo más probable es

que usted ha tomado algunas fotos de su familia y amigos con su mejor cámara. Es probable que, también, que pueden ser algunas de sus imágenes preferidas porque capturan las personas en su vida que son más importantes para usted.

Pero a menos que seas una de esas personas admirables, dedicados que siempre tiene esa cámara en ellos todo el tiempo, en la lista, es muy probable que no tomar tantas fotos de la gente que lo desee. Especialmente de aquellos momentos espontáneos, donde no había una razón específica para las bolsas a lo largo de su equipo más voluminoso - como un viaje rápido al parque o un partido de fútbol improvisado.

Así que hacer un esfuerzo con el teléfono inteligente en su lugar. Es el teléfono después de todo, por lo que probablemente tiene con usted en todas las ocasiones de todos modos! Las fotos pueden no ser técnicamente tan fuerte como lo serían si utilizó su cámara réflex, pero - y aquí está la parte importante - que estarán allí. Saque su teléfono, ajustar el tiro, y se conserva la memoria.

FOTOGRAFÍA MÓVIL TODOS LOS DIAS

Los seres humanos somos criaturas curiosas. Nos encanta recibir una mirada a la vida de otra persona - y que no sólo significa ver lo que haces y lo que te gusta, sino también ver lo que eres y con quién compartes con todo eso. Por lo tanto, si usted es para ella, compartir las fotos de teléfonos inteligentes que se capturen de sus amigos, familia y mascotas - y de sí mismo también!

Nosotros, personalmente, gravitan hacia fotos naturales y guardar las cosas más creativas para nuestros réflex digitales, pero hay un montón de grandes fotógrafos que crean impresionantes retratos de personas y animales con sus teléfonos inteligentes.

Comunidades enteras dedicadas a compartir retratos de teléfonos inteligentes se han originado en los sitios de intercambio social. Usted puede encontrar fácilmente observando las fotos presentadas bajo las #portraits hashtag, y ver lo que otras personas hashtags relacionados retrato-han añadido a sus disparos. Usted estará seguro de a pie con un montón de ideas sobre cómo se puede utilizar el smartphone para capturar grandes imágenes de personas y animales.

FOTOGRAFÍA CALLEJERA

A veces, como fotógrafo, su objetivo es ir sin ser visto por el mundo a su alrededor y capturar un momento que está virgen por su presencia. Eso

FOTOGRAFÍA MÓVIL TODOS LOS DIAS
es realmente el corazón de la fotografía de la calle!

> *Fotografía de la calle es la fotografía que cuenta con la condición humana dentro de los lugares públicos y no requiere la presencia de una calle o incluso el entorno urbano." - Wikipedia*

Pero con una cámara alrededor del cuello, puede ser difícil para mezclarse, especialmente hoy en día cuando hay más fotógrafos por ahí. La persona promedio en la calle puede ser más en sintonía con la presencia del fotógrafo y más propensos a cambiar su comportamiento como resultado (por ejemplo, cortésmente salir de su tiro).

Arriba: Con esta toma, que podría haber salido con el uso de mi reflex, pero usando mi teléfono inteligente me hizo un poco menos visible.

Mientras esperamos a que Google para inventar una capa de invisibilidad, tenemos que encontrar otras maneras de combinar en.

Intro: El teléfono inteligente. Debido a que la mayoría de nosotros - y muchos de nosotros tenemos a cabo, todo el tiempo - la gente puede no tener mucha atención cuando se utiliza como una cámara. Esto no garantiza la invisibilidad, por supuesto, pero puede ayudar a tomar algo de la presión de la gente que te rodea, lo que hace más capaz de capturar esa escena virgen. Y porque es ligero y fácil de manejar, sino que también puede permitirle sacar en situaciones en las que una cámara más grande simplemente no funcionaría.

FOTOGRAFÍA MÓVIL TODOS LOS DIAS

Arriba: Cuando tomé esta foto, que estaba ocupado, todo en un vagón de metro y tenía que mantener una mano en la barandilla del metro (y en movimiento!). Con una cámara más grande, podría no haber sido capaz de componer la imagen. Podría también han llamado mucho la atención a mí mismo y sin darse cuenta echado a perder el momento!

Hay algunas cosas en que pensar aquí.
En primer lugar, el respeto: El hecho de que usted puede tomar una foto con su teléfono no significa que usted debe. Es su trabajo para pensar en cómo su foto puede afectar a la persona que vas a fotografiar, sobre todo si tiene la intención de compartirla. Si usted está pensando en entrar en la fotografía de calle, no es una mala idea saber las leyes con respecto a la fotografía y el intercambio de imágenes en el lugar donde vive. Decimos que no le impida tomar fotos - fotografía de la calle puede ser muy importante, por no mencionar que es un montón de diversión - pero sólo como un aviso amigable para arriba!

En segundo lugar, la calidad: Aunque algunas cámaras de teléfonos inteligentes ofrecen una calidad impresionante, todavía no están a la par con las réflex digitales, y hasta un cierto punto y disparar de bolsillo. Si tiene intención de imprimir su trabajo, es posible que desee sopesar los beneficios de invisibilidad contra los costes de calidad. Usted puede encontrar que es mejor trabajar con una cámara apropiada en algunos casos.

LINK-through

Si aloja un blog u otro tipo de sitio web, smartphone fotografía y los sitios de intercambio social pueden ayudarle a cautivar al público existente, y construir un nuevo público, por su trabajo!

Véase, al publicar una imagen para hacer un sitio de intercambio social, siempre y cuando usted tiene un perfil abierto, cualquier persona más en ese sitio puede encontrarlo. Y con la ayuda de algunos hashtagging reflexivo, puede aumentar la probabilidad de que se pone delante de la gente que le gusta lo que está haciendo.

FOTOGRAFÍA MÓVIL TODOS LOS DIAS

Arriba: Una foto teléfono inteligente de paletas caseras, compartido en Instagram para dirigir a la gente al blog de comida, donde se publicaron las recetas.

Así que cada vez que se publica una gran nueva entrada del blog, o añadir nuevas imágenes a su cartera, considere compartir una imagen relevante en un sitio de intercambio social como Instagram para darle a la gente una mano a mano. Asegúrese de que usted les proporciona un enlace a su trabajo, también!

La regla general aquí es asegurarse de que su imagen engrana con el estilo del sitio de intercambio social. Para Instagram, que por lo general significa compartir una foto rompió con el teléfono inteligente. Si puede, entonces, hacer un hábito de agarrar algunas fotos de su trabajo en su teléfono, con fines de intercambio.

Hay una línea muy fina entre dar a los lectores ávidos un mano a mano y envío de correo basura de personas, por lo que mantener una estrecha vigilancia sobre cómo las personas responden a las imágenes.

PROYECTOS DE ARTE

A pesar de que hemos hablado hasta ahora acerca de compartir fotos en su propio derecho, en estos días más y más personas están utilizando la fotografía - y sitios de uso compartido de imágenes - para compartir sus obras de arte no fotográfica. Esto es especialmente cierto en sitios como Instagram y Tumblr (el último de los cuales no está específicamente dirigido a las fotos). En nuestra propia experiencia Instagramming, nos

FOTOGRAFÍA MÓVIL TODOS LOS DIAS

hemos encontrado dibujos, pinturas, arte en papel, collages creados a partir de flores, pinturas famosas prestados en plastilina (sí, de verdad!) - todo se rompió y compartido con el teléfono inteligente de la música!

Arriba: Un smartphone rodado de un loro de papel - parte de una serie de animales de papel que he estado compartiendo en mi cuenta de Instagram.

Si usted tiene el arte sin fotografía que desea compartir, considere poner tiros de él junto a su fotografía, o crear una nueva cuenta totalmente dedicado a su arte!

MICHAELA WILLLOVE

Arriba: Una foto de una pintura de acuarela acabada, y un detrás de las escenas de ver un proyecto similar, ambos tomados con mi cámara del

FOTOGRAFÍA MÓVIL TODOS LOS DIAS
smartphone.

Si bien es grande para mostrar a su público el producto terminado, la gente realmente disfrutar de conseguir una visión de la acción detrás de las escenas también! Considere reducir el zoom de vez en cuando, para componer una foto que captura el proceso (o su desorden!). Es una gran manera de atraer a su público con su arte y le permite mantener el espíritu de servicio de uso compartido que está más orientado a la fotografía.

La edición en un smartphone

FOTOGRAFÍA MÓVIL TODOS LOS DIAS

Arriba: Una foto de la caída de oro se va, antes y después de la edición con la aplicación VSCO Cam.

Las fotos digitales es necesario editarlos vean lo mejor posible - y eso es cierto si usted está disparando en una réflex digital o un teléfono inteligente! En esta sección, te damos algunos consejos sobre cómo llevar a cabo lo mejor de sus tiros de teléfonos inteligentes, ya sea que los está editando en el teléfono o el ordenador.

Editar en el teléfono

Cras un DUI en quam fringilla conse- quat. Vestibulum ante ipsum primis en faucibus Orci luctus et ultrices posuere cubilia Curae; DUIs en ornare libero. Nunc rutrum volutpat tortor, un faucibus augue congue no. Entero ultricies et magna iaculis nec. Sed quis tincidunt felis vel euismod. Nam pretium elit elementum est Ullamcorper dic- tum. Praesent dapibus dolor ut lorem hendrerit volutpat. Curabitur vulputate placerat turpis en

luctus. Suspendisse nulla vel aliquam. tristique Nam cursus sed ipsum eget. Aliquam en adipiscing magna. En quis elit nisi. Donec ut eu ipsum nisl adipiscing suscipit eget eu libero.

LOS BASICOS

Si uno de sus objetivos con su smartphone fotografía es para compartir su trabajo con rapidez, es probable que se le busca hacer la edición de su imagen directamente en su teléfono utilizando una aplicación de edición de fotos.

Si bien estas aplicaciones no son tan potentes como los programas de edición de nivel profesional que pueda tener en su ordenador, sí permiten realizar ajustes a las imágenes gruesas, de forma rápida, a menudo sin costo o sólo unos pocos dólares.

Hay una gran cantidad de aplicaciones de edición que ofrece una gran variedad de funciones, y la mezcla está siempre cambiando, por lo miren la fotografía aplicaciones de edición en la tienda de aplicaciones de su teléfono para ver lo que es popular. Puede tomar varios intentos para localizar a una aplicación a encontrar intuitivo de usar y que contiene las características que está buscando.

EDICIÓN características para buscar

Hoy en día, las aplicaciones ofrecen un montón de maneras de manipular su imagen original, teléfono inteligente. He aquí un rápido resumen de algunas de las opciones disponibles para usted. A lo mejor de nuestro conocimiento, nadie aplicación le permite hacer todas estas cosas. Pero al leer la lista, usted debe tener una idea de qué funciones desea, which'll ser de gran ayuda cuando se empieza a explorar su tienda de aplicaciones y mirando a lo que cada edición de ofertas de aplicaciones.

Y bueno, si estás abrumado o no está en la edición de su teléfono, no se preocupe! Comparte tu tiro como está y dejar que el mundo sepa que

usted ha pasado por #nofilter. O no hacer. Totalmente su llamada!

EDICIÓN características para buscar

- **Brillo**
- **Contraste**
- **El balance de blancos**
- **temperatura de color o tinte**
- **Saturación**
- **Oscuridad**
- **Reflejos**
- **Nitidez**
- **Cultivo:** para hacer zoom sobre una parte de la imagen o cambiar su relación de aspecto
- **Rectitud**
- **orientación de la imagen**
- **viñetas**
- **Difuminar:** para imitar una profundidad de campo o de desplazamiento de inclinación de la lente
- **fronteras:** para trabajar alrededor de los cultivos 1x1 de Instagram y mantener una relación de aspecto diferente
- **forma la frontera:** para eliminar los bordes duros de todo su marco
- **Texto**
- **pegatinas virtuales**
- **collages**
- **filtros**

Aplicaciones de edición POPULARES

Si necesita un poco más de orientación sobre qué aplicación para utilizar, aquí hay un rápido resumen de los principales actores en el mercado de las aplicaciones de edición (pero asegúrese de echar un vistazo a su tienda de aplicaciones para ver lo que está disponible - usted puede encontrar algo que le convenga ¡mejor!).

VSCO Cam

Esta aplicación de edición para teléfonos con Android iOS- y es uno de los más populares por ahí, gracias en parte a su gama de filtros (tanto gratuitos como de pago).

Además de la aplicación de filtros, con la aplicación VSCO Cam se pueden ajustar los conceptos básicos - el brillo, el contraste, la nitidez, el calor, el tinte (uno de los pocos que hemos encontrado que hace esto!), La cosecha y la orientación. También puede cambiar el tono de luces y sombras, añadir grano o desvanecimiento, y hacer algunos otros ajustes estilísticos.

Está muy orientado a la creación de una estética particular (que lavado a ver que es popular en el momento) y por lo tanto sólo se le permite, por ejemplo, toma los aspectos más destacados abajo (opción sin arriba) y toma las sombras (no hay por opción).

Encima:*Una foto individual con varios filtros VSCO aplica. Las agujas del reloj desde arriba a la izquierda, los filtros son: ningún filtro (imagen original), HB2, M5, B5, T1, y A4.*

Los filtros provienen de las siguientes series (algunas series puede que ya no esté disponible):

HB2 = Hypebeast X = VSCOM5 FadeB5 sutil = Blanco y Negro Moody
T1 = descoloradas y MoodyA4 = Serie Estética

PicTapGo

Esta popular aplicación le permite combinar múltiples filtros para crear estilos personalizados, y recuerda lo que te gusta filtros para la edición más rápido! Para iPhone solamente.

Instagram

La mayoría de las personas pueden pensar en Instagram simplemente como una aplicación de uso compartido, sino que también le permite editar sus disparos. Usted puede hacer tanto hacia arriba como hacia abajo a los ajustes de brillo, contraste, nitidez, sombras, luces y el calor (sin temperatura de color) y más. También puede agregar filtros y desenfoque parte de su tiro usando su falta de definición radial y lineal utilizando su función de giro e inclinación.

ningún cultivo

Si usted está enviando tiros a Instagram, aprenderá muy rápidamente que la aplicación recorta sus imágenes a una relación de aspecto cuadrado. Pero dice que no desea recortar su tiro. Usted necesitará una aplicación que va a construir fronteras en su tiro rectangular, de manera que la imagen más las fronteras crea un cuadrado.

Sin Recortar le permite no sólo mantener la forma de su tiro, sino que

también le permite realizar ediciones básicas, aplicar filtros, crear collages, aplicar texto - muchos de los extras que no encontrará en una aplicación de edición recta. este es solo para Android, pero hay un montón de aplicaciones similares que hay para otros sistemas operativos!

Arriba: La misma imagen con dos cultivos diferentes. bordes amarillos se han añadido para mostrar los bordes de la imagen. A la izquierda, la imagen ha sido recortada a la relación de aspecto de 1x1 que Instagram se aplica automáticamente. A la derecha, la aplicación Ningún cultivo se ha utilizado para aplicar bordes blancos arriba y la imagen original de 4x3 a continuación, por lo que la imagen final + fronteras encaja requisito 1x1 de Instagram.

Editar en su ordenador

Cras lectus ante, egestas quis blandit no, Mattis quis metus. Vivamus sapiens dúos, ornare eget ncp Massa, porttitor gesta Tellus. Donec hendrerit posuere placerat. Nulla facilisi. Cras no Orci en nisi rutrum sagittis dolor ac congue. Aliquam pellentesque libero libero SED masculino-laoreet suada. En venenatis sagittis dignissim. Mauris Elit

ligula, accum- san vel arcu et, dignissim rutrum dolor. Praesent vehicula lacus nunc, sed ligula feugiat semper et. Nunc Identificación Massa venenatis magna ornare faucibus quis sit amet arcu. Nam hendrerit mauris vitae urna pharetra Lacinia. Aenean blandit nisi quis urna porta, Identificación del euismod magna condi- mentón.

Si desea utilizar un motor más potente programa de edición de lo que encontrará en una aplicación de teléfono, no se preocupe! Basta con subir las fotos al ordenador y editarlos con su programa de edición de elección.

Si eres nuevo en la edición de las imágenes en un ordenador y está mirando para conseguir en serio, recomendamos echarle un vistazo<u>Adobe Lightroom</u>- un programa de edición profesional de gran alcance e intuitiva. Si no está seguro de que desee confirmar y que pueda<u>descargar una prueba gratuita de 30 días aquí</u>.

Arriba: Lightroom puede ayudarle a realizar ediciones más complejos y sutiles que una aplicación de edición de cámara. Utilizamos Lightroom para enderezar las líneas horizontales y verticales, e hicimos los colores pop, aumentando el contraste y la saturación de los blancos.

Si desea obtener más creativos con sus vacunas - por ejemplo, mediante la combinación de varias imágenes en una, eliminando o añadiendo características principales, o la adición de texto - echa un vistazo Adobe Photoshop CC (O la versión recortado, Adobe Photoshop Elements).

FOTOGRAFÍA MÓVIL TODOS LOS DIAS

Compartir las imágenes

Uno de los grandes sorteos de fotografía de teléfonos

inteligentes es que permite crear y compartir su trabajo - con la gente de todo el mundo, si se quiere - en sólo cuestión de segundos!

Usted ve, cuando usted tiene un teléfono que se conecta a Internet, puede cargar sus fotografías a todo tipo de lugares - comunidades fotográficas, sitios de redes sociales, servicios de mensajería, correos electrónicos, y así sucesivamente.

Es más fácil que la empanada, toma un poco de esfuerzo para empezar, y los beneficios potenciales pueden ser enormes! En esta sección, vamos a repasar los conceptos básicos de compartir su trabajo en línea, hablamos de algunos de los pros y los contras, y contarles un poco acerca de las vibrantes comunidades teléfono inteligente fotografía por ahí hoy en día.

1 Se conecta a la Web

Con el fin de compartir una foto en una de las principales plataformas de intercambio a través de su teléfono, necesitará una conexión a Internet. Ya sea Wi-Fi o plan de datos de tu teléfono (si lo tiene) hará el truco! Si no está en línea, no se puede compartir.

FOTOGRAFÍA MÓVIL TODOS LOS DIAS

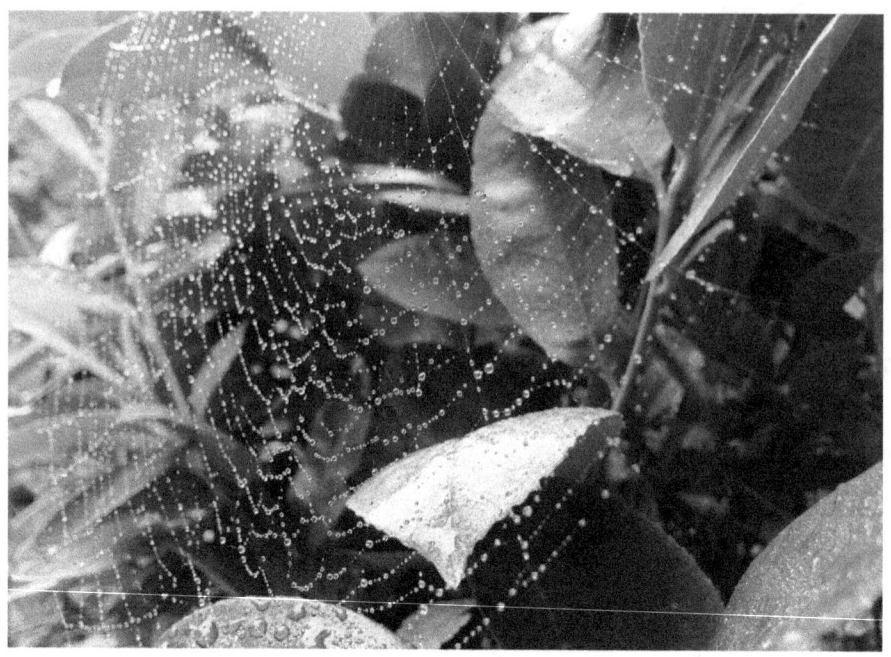

2 Conozca su plan de teléfono

Cada vez que se hace algo en su teléfono que requiere acceso a Internet - Compartir igual o descargar una foto, consultar su correo electrónico, o ejecutar una copia de seguridad a un servidor de la nube - que utiliza algo llamado datos.

Por lo general, los usuarios de teléfonos inteligentes comprar una cierta cantidad de datos de su proveedor de telefonía, que especifica la cantidad de datos que pueden utilizar por ciclo de facturación antes de que se pagan una cuota excedente. Usted querrá mantener un ojo en la cantidad de datos que utilice, para asegurarse de que todo el intercambio de imágenes no le está costando una fortuna! Asegúrate de encontrar demasiado si el envío de fotos por mensaje de texto cuesta extra.

- **Consejos para mantener su HONORARIOS ABAJO ***

- **Compartir a través de Wi-Fi:** En general, los planes de hogar / negocio de Internet permiten más datos que los planes de teléfono, lo que significa que es menos probable que ir por encima de su asignación de datos si se comparte a través de Wi-Fi. Dicho esto, usted debe saber la cantidad de datos que está utilizando en un plano de la casa, y si su conexión es segura.
- **Ejecutar copias de seguridad automáticas de sus fotos a través de Wi-Fi:** Ejecución de una copia de seguridad puede utilizar una gran cantidad de datos, por lo menos que tenga un conjunto de datos súper generosa planean es posible que desee guardar la copia de seguridad para cuando estás conectado a Internet a través de Wi-Fi. Dicho esto, cuanto más tiempo pase sin hacer copia de seguridad de su trabajo, mayor es el riesgo que tienen de perder sus fotos. Haz lo que se sienta cómodo!

* Usted sabe mejor a su situación, a fin de utilizar estos consejos a su propia discreción. Usted es responsable de todos los cargos en que incurra!

3 sitios para compartir su trabajo

Una vez que el teléfono está conectado a Internet, tendrá que elegir qué servicios para compartir fotos que desea utilizar. Hay una gran variedad de alimentos - le daremos un rápido resumen de algunas de las opciones más populares.

Instagram

Los basicos

Instagram es, con mucho, el servicio para compartir más populares dirigidos principalmente hacia la fotografía smartphone. A diciembre de 2014, más de 300 millones de usuarios se inscribieron en el servicio, incluyendo la gente todos los días, artistas, deportistas, famosos fotógrafos de toneladas de disciplinas (moda, naturaleza, documentales), buscadores de talento, marcas y más.

Los profesionales

Una de las cosas que más nos gusta es Instagram su enfoque en la comunidad: Hay un verdadero impulso hacia una verdadera interacción, incluso cuando se está conectando con la gente con seguidores mucho más grandes que la suya (aunque no esperan obtener una respuesta de las personas cuyos mensajes recibe montones de comentarios - sólo hay tantas horas en un día!). Y aunque habrá excepciones, la mayoría de la gente

hacen hincapié en la positividad y el estímulo.

Instagram también ofrece un potencial de crecimiento: Hay un montón de historias de personas que desarrollan gran número de seguidores en Instagram y que tienen grandes oportunidades llegado su camino (y probablemente incluso más historias de la gente para encontrar nuevos clientes, el desarrollo de amistades, etc.). Con tantas personas que utilizan el servicio ahora, es más difícil de conseguir su trabajo notado (aunque hashtagging puede ayudar - más sobre esto en la sección 5).

FOTOGRAFÍA MÓVIL TODOS LOS DIAS

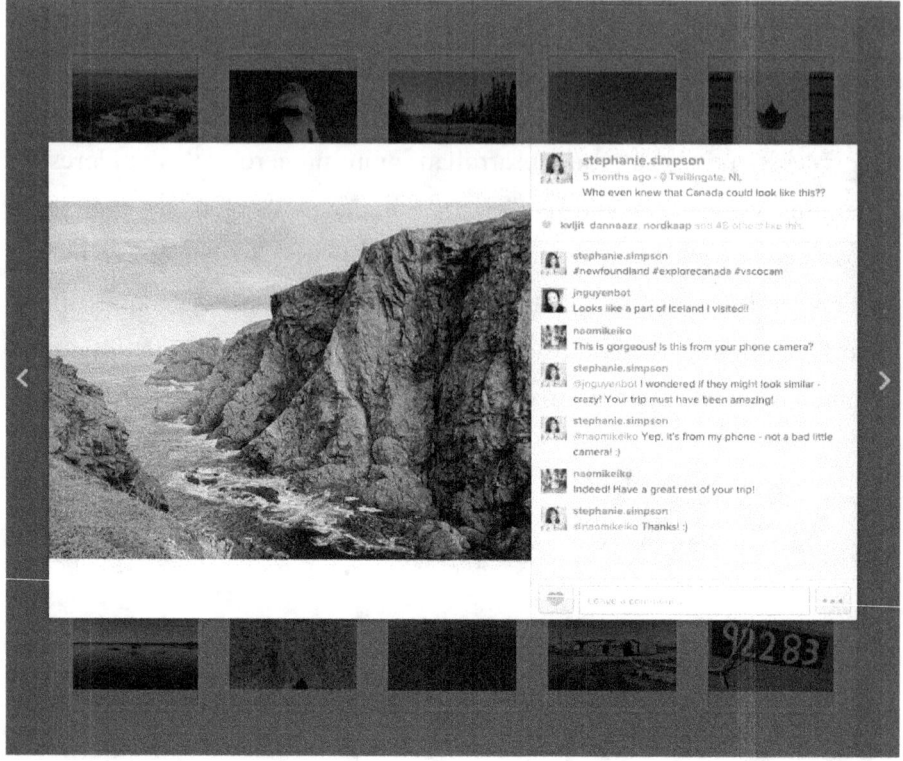

Arriba: fotos en mi feed Instagram, y una única fotografía ampliada con comentarios y le gusta visible.

los contras

Uno de los mayores inconvenientes de Instagram es que, para una aplicación para compartir fotos, que no siempre hacen sus fotos se ven muy bien. Si, al igual que aproximadamente la mitad de los usuarios de Instagram, que está utilizando un dispositivo Android, sus fotos se verán seriamente comprimen y degradan la calidad en serio (los usuarios de iOS no parecen tener el mismo problema). El jurado está fuera de si el problema es causado principalmente por Instagram o Android, pero de cualquier manera, el resultado es el mismo.

Arriba: Una foto de un registro, directamente de mi cámara del smartphone.

Arriba: El mismo tiro, con mínimo de edición, después de registrar a Instagram. Observe cómo mucho menos aguda que se compara con la imagen original.

Algunas personas no están contentos con Instagram Términos de Uso, Que da la licencia de la compañía para utilizar su trabajo (su uso del servicio sirve como su permiso).

Cómo funciona

Primeros pasos con Instagram es fácil: basta con descargar la aplicación y crear una cuenta. Se puede optar por tener una cuenta pública, que cualquiera puede ver y seguir, o una cuenta privada, que sólo las personas que haya aprobado puede ver.

Una vez que tenga una cuenta, puede empezar a compartir sus fotos - ya sea por la alimentación de ellos en la aplicación a través de su aplicación de la cámara o aplicación de edición, o tomando una foto directamente a través de la propia aplicación Instagram. Aplique las modificaciones adicionales que desea, añadir un título o información de ubicación a su disparo (which'll permiten a las personas a ver que la ubicación en un mapa), y pulsa 'share'. Tenga en cuenta que la aplicación no es un servicio de almacenamiento - no se mantiene una biblioteca de sus tiros no compartidos.

La tendencia es hacia la publicación de fotos de teléfonos inteligentes, pero se espera ver un buen número de vídeos, fotos tomadas con otros tipos de cámaras, y el material no fotográfica (como pinturas o creaciones digitales) también.

La cultura de Instagram es bastante relajado, aunque algunas personas juegan por ciertas reglas: fotos de la etiqueta no tiene ese día con el hashtag #latergram o compartir esas fotos en un jueves (considerados "retroceso Jueves" - hashtag #tbt). Y no hace falta decir: Obtener permiso antes de volver a publicar el trabajo de otro.

FLICKR

Flickr es un sitio para compartir fotos que ha estado presente desde el año 2004. Mientras que históricamente ha estado más orientado a compartir la fotografía en general, y la fotografía no teléfono inteligente, la plataforma es cada vez más fácil de usar para los usuarios de teléfonos inteligentes, especialmente con la actualización más reciente de la aplicación para teléfonos inteligentes Flickr. Y al igual que Instagram, puede utilizar hashtags para obtener su trabajo frente a otros usuarios.

No hemos compartido nuestras imágenes de teléfonos inteligentes en nuestras cuentas de Flickr (aún), pero podemos ver las ventajas de darle una oportunidad: Las condiciones de uso son más generosos que Instagram, la comunidad se toma en serio la fotografía, y la plataforma hace que sea más fácil de la licencia para el uso de sus imágenes. Además, Flickr le permite almacenar las imágenes en su sitio, que Instagram no lo hace. Un miembro libre que consigue un terabyte de espacio de almacenamiento (y se puede comprar más si así que por favor!). Eso es un gran atractivo!

Otra ventaja de Flickr: El sitio ha sido de alrededor de más de una década, por lo que hay una posibilidad razonable de que él (y su galería

cuidadosamente cultivada) no va a desaparecer en el que durante la noche.

TUMBLR, TWITTER y FACE BOOK

Los sitios como Tumblr, Twitter y Facebook no están dirigidos específicamente a compartir smartphone de la fotografía, pero pueden ser una opción atractiva, especialmente si desea optimizar su uso de los medios sociales y compartir fotos, noticias, pensamientos y todo desde un solo lugar. Unas palabras sobre cada uno:

tumblr

Tumblr es una plataforma de micro-blogging gratuito que le permite crear entradas de blog de formato corto con imágenes (fotos o de otro tipo), vídeos, gifs y contenido escrito. Si tienes intención de compartir un montón de escritura junto con sus fotos, se puede apreciar el formato Tumblr, ya que no es tan concentrado rígidamente en la promoción de imágenes a través de palabras. Hay más de 200 millones de blogs registrados en el sitio, por lo que la comunidad es expansiva (y

probablemente más variada que lo que encontrará en un sitio-específica foto). Hashtag sus mensajes de manera efectiva, y pueden ser vistos por un gran número de usuarios!

Twitter

Twitter es una red social gratuita que le permite compartir la escritura y los títulos de no más de 140 caracteres. Por el momento, se orienta más hacia el contenido escrito - como noticias, chistes, las actualizaciones de la vida - que las imágenes, pero la capacidad es de allí (y nos parece que la compañía está tratando de hacer hincapié en que, por lo mejores características se comparten imágenes puede estar en camino!). Si usted está buscando sobre todo para compartir puntos de vista y actualizaciones por escrito, con la imagen de vez en cuando tirado, Twitter podría ser un buen lugar para comenzar. Al igual que con los otros sitios de los que hemos hablado hasta ahora, hashtags pueden ser utilizados eficazmente para conseguir sus tweets vistos por algunos de sus 284 millones de usuarios activos.

Facebook

Facebook es la red social más grande del mundo, con más de 1,3 mil millones de usuarios activos. El sitio es un tipo de medios de comunicación social cajón de sastre, que le permite enviar mensajes públicos y privados, publicar artículos y videos, y compartir fotos - desarrollo de uno-offs o álbumes enteros con docenas de imágenes. (También puede hacer llamadas telefónicas y video, enviar mensajes instantáneos y hacer una serie de otras cosas.)

Las cosas que escribes públicamente a su página de Facebook se mostrarán en servicio de noticias de sus amigos - junto con los mensajes de todos sus otros amigos, además de los anunciantes. Como resultado, su trabajo puede convertirse rápidamente enterrados e ir sin ser visto por personas que de otro modo serían interesado en él - una desventaja importante. Sin embargo, lo más probable es que, si bien algunos de sus amigos y familiares pueden estar en las otras plataformas de intercambio, la mayoría de ellos probablemente tienen una cuenta de Facebook. Así que si usted quiere tener imágenes incluso un intercambio de chanceof con las personas más cercanas a ti, puede que tenga que estar en Facebook (aunque un enlace por correo electrónico a una galería de Flickr haría el truco también).

Si desea compartir sus imágenes con los extraños, pero mantener su página personal privada, considere hacer una página independiente dedicada a su fotografía. Tenga en cuenta, sin embargo: Hashtagging no se utiliza Widly o muy eficaz en Facebook, por lo que es probable que su página no será visto por tanta gente como una página de Instagram o Flickr haría, a pesar de mayor número de usuarios de Facebook.

4 leer la letra

Antes de inscribirse para un servicio de uso compartido, normalmente

se le pedirá que acepte de ese servicio Términos y Condiciones de Uso o una política similar-nombrado esbozar lo que usted y el proveedor de servicios puede y no puede hacer lo que respecta al servicio.

Aunque estas políticas tienden a ser largos y escrito en lenguaje jurídico, es absolutamente recomendable mirar a través de ellos cuidadosamente antes de empezar a compartir su trabajo a través de ese servicio. En algunos casos, estos términos describen que en compartir su trabajo a través del servicio, el proveedor de servicios obtiene el derecho a utilizar su trabajo sin permiso adicional (que implícitamente da su permiso cuando se registre).

5 Deja

Una vez que estés configurar con un servicio de intercambio (o dos, o tres) y tiene una foto que desea la gente a ver, es el momento de compartir realmente su tiro!

Esto puede ser tan simple como tomar su foto, la aplicación de las

modificaciones que desee, y publicar a través de su servicio de intercambio. Pero lo más probable es que su servicio le dará algunas opciones más.

ESCRITURA

La mayoría, si no todos, los servicios para compartir estos días le dará la opción de presentar por escrito junto con las imágenes. Así que antes de poner un tiro, pensar si hay algo que quiere decir a la gente acerca de la imagen - como que es de o por qué la escena capturada su atención.

El título para el tiro anterior era simplemente: "¿Vamos?", Invitando a los espectadores a imaginarse a sí mismos en la escena, preparándose para aventurarse por el camino.

Si su objetivo en compartir su trabajo es construir una fuerte audiencia, piense en cómo puede usar las palabras para conseguir que se conectan más con sus imágenes (y posiblemente con usted como un

individuo y un artista).

hashtags

La mayoría de los servicios para compartir estos días le permiten agregar hashtags a sus imágenes - palabras o frases precedidas por el signo de número (#example) - por lo general en el mismo espacio en el que deberá añadir un título o la descripción de la imagen. Cuando alguien busca en ese hashtag en particular, su imagen se mostrará (a lo largo de cualquier otra persona que la imagen etiquetadas con el hashtag con).

> *Un hashtag es una palabra o una frase sin espacios prefijado con el carácter almohadilla (o signo de número), #, para formar una etiqueta. - Wikipedia*

Hashtagging es una gran manera de conseguir sus ojos frente a un público en particular. Por ejemplo, una gran cantidad de marcas y organizaciones en estos días no sólo tienen una presencia en los medios sociales, pero un hashtag de su propia para los aficionados a utilizar. Si cree que su imagen es relevante para ellos, es posible que desee aplicar su hashtag a ella para aumentar la posibilidad de que lo ven. Esto no sucede a menudo, pero que sólo puede ponerse en contacto con usted para ver si pueden volver a publicar o licenciarlo!

INFORMACIÓN SOBRE LA UBICACIÓN

Algunos servicios de intercambio permiten adjuntar información de

ubicación a las imágenes, por lo que la gente puede ver en un mapa donde se tomó su tiro (y para que, en el futuro, puede recordar dónde se fue!). Puede ser una característica divertida de usar, especialmente cuando estás de viaje, pero algunas personas no se sienten cómodos divulgando que gran parte de la información. Es totalmente su llamada!

Incluyendo información de ubicación permite a la gente ver en un mapa en el que estaba cuando tomó su tiro!

¡ENVIAR!

Una vez que usted ha considerado todos los extras, es el momento de obtener su imagen por ahí! Al publicar, y con qué frecuencia, es totalmente de usted, pero usted obtendrá rápidamente una idea de lo que funciona mejor - para usted y su audiencia - a medida que pasan algún tiempo en el servicio para compartir.

6 Interact

Muchos servicios para compartir estos días animan a los usuarios a interactuar entre sí. Dependiendo del servicio, que puede ser capaz de: dejar un comentario público en una imagen, enviar un mensaje privado a un usuario, agregar su nombre a una lista de personas que disfrutaron de una imagen (por 'gusto' o 'hearting'), y registrarse para ver las imágenes futuras de un usuario particular.

Esto significa que no sólo es usted capaz de seguir adelante con imágenes otra gente y decirles lo que piensa - pero puede hacer lo mismo para usted!

servicios para compartir sociales son un buen lugar para hacer las conexiones!

Si desea recibir información, la etiqueta de estos servicios es que usted debe estar dotándolo así, y respondiendo a los comentarios también. La gente no son tan abiertos a colaborar con las personas que no se dedican espalda.

Eso no significa que tenga que corresponder cada vez que usted recibe

retroalimentación - siguiendo a alguien que te sigue, o gusto el trabajo de alguien que le gusta el suyo. Pero no ignore sus amigos y fans, ya sea!

#7 El cuadro más grande: pros y contras de compartir su trabajo

MICHAELA WILLLOVE

Ahora que te he caminado a través de los detalles prácticos de compartir su

FOTOGRAFÍA MÓVIL TODOS LOS DIAS

trabajo, vamos a tomar un segundo para reflexionar sobre por qué usted quiere (o no quieren) para poner sus fotos en línea de teléfonos inteligentes para que el mundo vea. Aquí están algunos de los prosy los contras.

PROS

- Atraer nuevos clientes
- Hacer conexiones personales y profesionales con otros artistas (en su área y en todo el mundo!)
- Mantenga a su familia y amigos al día
- Obtener retroalimentación sobre su trabajo
- la gente directo a su sitio web personal o de la cartera
- Crear un sentido de responsabilidad para compartir más (y practicar más como resultado)
- Obtener expuestos a e inspirado por otros artistas el uso de la plataforma
- Crear un registro visual de su vida

CONTRAS

- Ábrete a la atención no deseada o la crítica
- Ábrete al robo de la imagen
- Invertir mucho tiempo en cosas que no puede disfrutar, como el subtitulado sus imágenes o responder a la retroalimentación
- Comprometer su visión con el fin de hacer lo que está de moda y ganar más likes, comentarios o seguidores (que pasa!)
- No hay garantía de que el tiempo que invierta dará sus frutos

Definitivamente, hay más pros y los contras de compartir su trabajo, pero esos son algunos de los más grandes que pesaba hasta la hora de decidir si desea o no compartir nuestras fotos de teléfonos inteligentes (y otras fotos en línea). Todos decidimos que el intercambio fue la decisión correcta para nosotros. Ya sea que vaya la misma ruta o no es su llamada!

Mantener sus imágenes seguras

IMAGINE las fotos que va a ser en su teléfono de seis meses a partir de ahora: Las fiestas de cumpleaños y vacaciones en familia, una gran aventura, o dos tiros impresionantes del paisaje alrededor de su ciudad, los pequeños placeres de la vida cotidiana.

Ahora imagina que cae el teléfono y no va a poner en marcha de nuevo, no importa lo que intente. O se le derrama su bebida en él y muere. O lo pierde. O te lo roban.

Hay un montón de maneras en que puede perder los datos en el teléfono. Es necesario asegurarse de que no se pierda - y todas sus fotos - para siempre. Es necesario un sistema de copia de seguridad.

COPIAS DE SEGURIDAD DE LA NUBE

En estos días, la mayoría de los teléfonos inteligentes creará una copia de sus datos (incluyendo sus fotos) hasta un servidor de la nube ... siempre y cuando se tiene habilitada la función.

Algunos teléfonos le permitirá automáticamente copias de seguridad de sus fotos a un servidor de la nube!

Asegúrese de revisar su teléfono para ver si tiene esta capacidad y cómo se puede personalizar. Por ejemplo, algunos teléfonos le permiten especificar lo que desea hacer copia de seguridad, y si sólo desea ejecutar copias de seguridad cuando se está conectado a Wi-Fi (esto le ahorrarán de comer una tonelada de datos de su teléfono).

Además de ayudar a mantener sus fotos de forma segura, lo que permite el sistema de copia de seguridad automática de su teléfono puede hacer la vida mucho más fácil si alguna vez necesita para limpiar el teléfono por completo, ya que puede permitir que usted pueda recuperar algunas de sus aplicaciones y configuraciones con el toque de sólo unos pocos botones.

COPIAS DE SEGURIDAD fuera de línea (no descuidar estos!)

Cuando se trata de copias de seguridad, no hay garantía de que cualquier sistema que utilice va a funcionar. Las fotos que están almacenadas en su teléfono sean borrados. Usted puede pensar que realiza el respaldo en un servidor de la nube, pero puede resultar que accidentalmente desactiva la función hace que las edades.

Entonces, ¿Qué haces? Cuando se trata de realizar copias de fotos, usted necesita para guardar sus archivos en al menos tres lugares distintos, para minimizar la posibilidad de que se pierde totalmente sus datos.

Para los usuarios de teléfonos, esto significa que, además de mantener sus fotos en su teléfono y en un servidor de la nube, es necesario ponerlos en un ordenador y, preferiblemente, en un disco duro o dos también.

Eso significa adquirir el hábito de transferencia periódica de sus imágenes (y cualesquiera otros datos esenciales) a su computadora y un disco duro externo. Como un plus, si ejecuta copias de seguridad de sus imágenes en el ordenador y los discos duros, podrás eliminar los tiros de edad desde su teléfono y liberar valioso espacio para las nuevas imágenes!

Impresión de las Imágenes

Una de las cosas FAVORITOS acerca de tomar fotos con nuestro teléfono está recibiendo esas imágenes fuera de nuestro teléfono y en nuestras manos. No hay nada como una impresión tangible que se puede sostener en sus manos!

Con la fotografía de teléfonos inteligentes cada vez más popular, ahora hay un montón de grandes opciones para imprimir su trabajo. Aquí están algunos que han llamado la atención recientemente.

Maneras de imprimir sus tiros de teléfonos inteligentes

Fujifilm Instax COMPARTIR Smartphone SP-1

Esta pequeña impresora - no es mucho más grande que su teléfono - le permite imprimir imágenes desde su teléfono, de forma inalámbrica, en la película Instax! Es un poco de una novedad, pero que tenía un montón de diversión con ella cuando intentamos salir, y se puede ver que es grande para los fotógrafos de retratos y cualquier persona con niños pequeños.[Lee nuestra revisión completa aquí](para) ver si es algo que es posible que desee agregar a su kit.

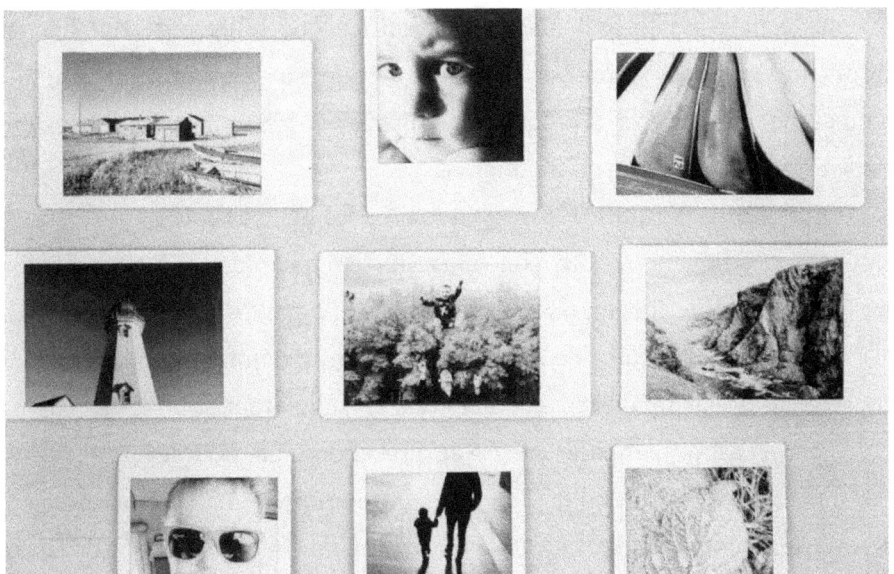

Arriba: El SP-1 Impresora Fujifilm Instax Compartir Smartphone y algunas de las impresiones que hemos creado a partir de tiros y disparos de teléfonos inteligentes DSLR que transferimos a nuestro teléfono.

Comentario de Instagram libro de fotos

Blurb es uno de los grandes nombres de la auto-publicación e impresión álbum. Ahora, ofrecen Instagram-específica álbumes de fotos que le permiten hacer un libro que dibuja imágenes directamente desde su alimentación Instagram. Una de 60 páginas, el libro de 7x7 pulgadas comienza en US $ 20.99 (impuestos, transporte y otros gastos no incluidos).

Artefacto Levantamiento Instagram libro de fotos

Otro nombre popular en el mercado del libro de fotos es Artefacto Levantamiento - una impresora estadounidense propiedad de VSCO (los mismos que hacen las aplicaciones). Al igual que Blurb, que ofrecen una

opción de libro de fotos Instagram específica que le permite rellenar su libro con imágenes tomadas directamente de su alimentación. Un 40 páginas del libro 5.5x5.5 pulgadas comienza en US $ 17.99 (impuestos, transporte y otros gastos no incluidos).

Otros libros de fotos y PrintsIf que no publique sus fotos a Instagram, o no quieren llenar su libro con imágenes comprimidas (en general, los tiros en su feed de Instagram son mucho más pequeños que los originales en su teléfono), tratan de crear un álbum de fotos o impresiones fotográficas de las imágenes a tamaño real en su teléfono.

Vamos esta ruta para preservar la calidad de la foto, tirando de nuestras tomas de teléfono en Adobe Lightroom para una edición rápida y exportarlos como archivos de tamaño completo antes de imprimir. Para mantener la calidad de la impresión de alta, mantenemos el tamaño de la letra pequeña - teléfono inteligente con nuestra cámara de 8 megapíxeles, impresiones de 4x6 o más pequeños parecían los mejores.

-

Arriba: Un 6x8 Artefacto libro Levantamiento, hecho con las fotos de teléfonos inteligentes. Quería asegurar la calidad de la imagen en el libro era tan alto como sea posible, así que en vez de llenar el libro con

imágenes importadas directamente de Instagram, he utilizado los archivos de tamaño completo que había editado en Lightroom.

* * *

Conclusión

PEQUEÑO aunque parezca, Tomar fotos con su teléfono inteligente puede ser una experiencia muy gratificante. Puede ayudar a mejorar sus habilidades fundamentales, que consigue inspirado, ayudará a construir amistades y relaciones de trabajo, y crear para usted un registro visual de los momentos de su vida, grandes y pequeños.

Esperamos que haya encontrado esta guía útil, y que se siente equipado con todo lo que necesita saber para tomar, editar, compartir, guardar e imprimir rodajes directamente desde su teléfono.

No podemos esperar a ver dónde está su teléfono inteligente tomará su fotografía. ¡Va a ser genial!

Sobre el Autor

Michaela Willlove, M.Sc. es un profesional de la ingeniería activo y un escritor de la informática. Mucho se puede suponer cuando ve Michaela, pero por lo menos se dará cuenta que es de buen carácter e inteligente. Por supuesto, ella también es de confianza, respetuosa e idealista, pero son mucho menos prominente, especialmente en comparación con los impulsos de ser monstruosa también.

Su buen carácter, sin embargo, esto es lo que está más o menos conocido. Hay muchas veces cuando los amigos cuentan con este y su naturaleza sensible cada vez que necesitan ayuda.

Nadie es perfecto, por supuesto, y Michaela tiene rasgos menos agradables también. Su deslealtad y la negatividad no son exactamente divertido de manejar en los niveles de frecuencia personales.

Afortunadamente, su inteligencia brilla casi todos los días. Ella continuó su doctorado en la Universidad Queen Mary de Londres en el campo de la Interacción Hombre. Ella escribe y habla en varios eventos en Alemania y Reino Unido.

Expresiones de gratitud

Si te ha gustado este libro, considerado útil o de otra manera entonces yo agradecería mucho si desea publicar una breve reseña en Amazon. Yo leí todas las críticas personalmente para que pueda continua-mente escribir lo que la gente quiere.

Una vez más, gracias por leer! Por favor, añada una breve reseña en Amazon y quiero saber lo que pensaba!

www.ingramcontent.com/pod-product-compliance
Lightning Source LLC
Chambersburg PA
CBHW072149170526
45158CB00004BA/1565